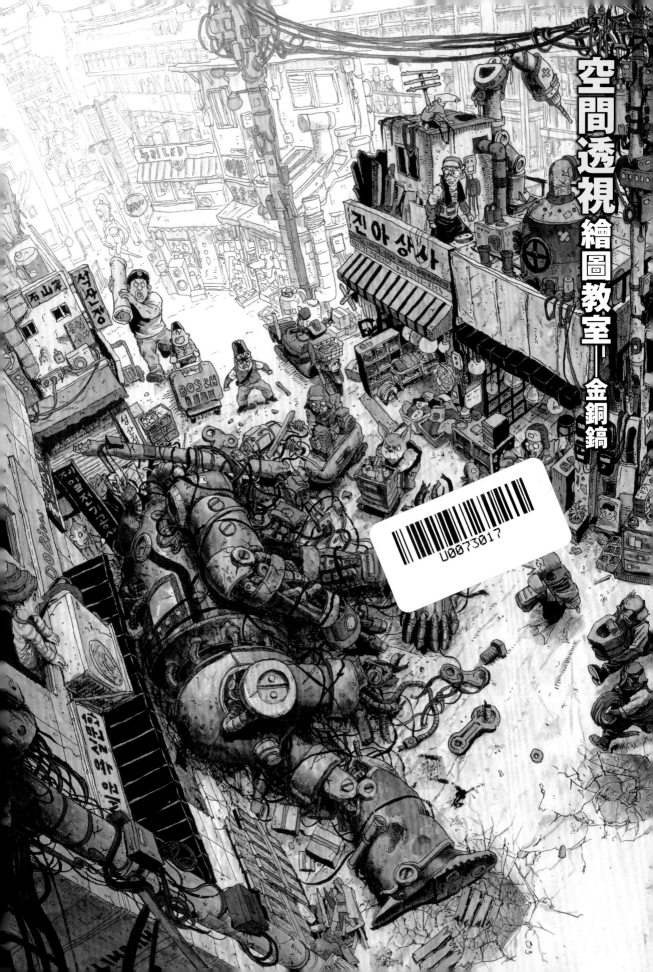

空間透視繪圖教室──金銅鎬

# ～ PROLOGUE

我曾認為撰寫理論書應該是我成為大人物之後的事情，
但是就在我持續進行自己所喜歡的空間繪畫創作活動時，
這個機會來得比我預期中的還快，我便開始想像要寫一本怎樣的書。
我買下市面上所有跟透視遠近法有關的書籍來看。
有些書以輕鬆的方式解釋原理，有些書雖然很講究，
但是我懷疑讀者真的能明白內容在說什麼嗎？
總之，每本書各有各的功能，所以我重新思考了我能起到的作用是什麼。
出版社是看到我的畫而提議要我撰寫教材的，
所以我的結論是要在書中儘量使用我畫好的作品。
我認為這樣讀者才能自然而然地明白並接受作家創作時的想法。
抱持著要寫出一本能闡明原理又容易讀懂的書的心態，我開始提筆寫作。
比起設定詳細的框架再細分詳解（這樣好像至少得花一到兩年以上的時間），
我選擇將平時授課的內容原汁原味地放到書裡。
我不是對自己的繪畫充滿信心的作家（因為這世界上會畫畫的人太多了……），
但我是比任何人都還喜歡自己的畫作和開心畫圖的作家。
我現在依然努力開心地畫畫，
以求臻至完美。寫這本書的時候，
我也有如醍醐灌頂，
覺得自己往前邁進了一步。
無論影響程度或大或小，
我由衷希望這本書能為
想學習繪畫和進行創作活動
的人帶來正面的影響。

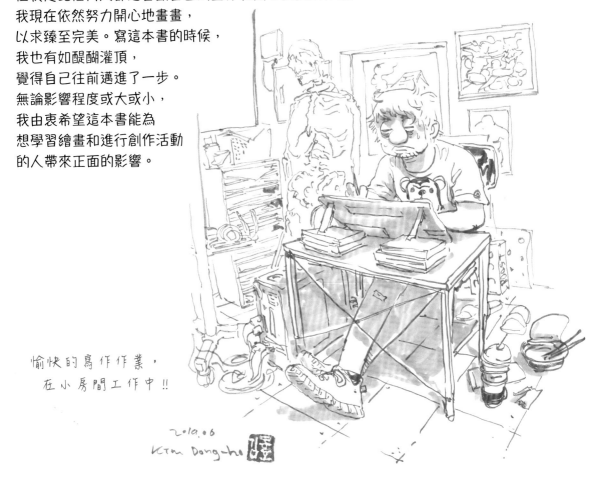

愉快的寫作作業，
在小房間工作中！！

2019.06
Kim Dong-ho

# 〰 目錄

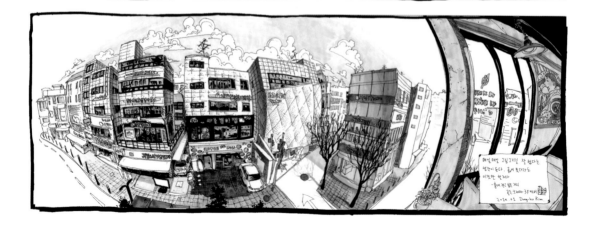

# ❺ 描繪不同形態的物體

# EPILOGUE

為了幫助讀者繪畫漫畫和插畫，
本書並未以數學或圖學的角度來講究精確的數值和解釋原理，
而是以通俗的方式舉例，說明透視遠近法的運用。
就算文字讀起來不太好懂，為了讓讀者能夠看圖就完整地理解內容，
作者整理了自己的祕訣收入此書。
希望各位讀者能看得開心並反覆翻閱本書。

這些小傢伙是我的解說替身。雖然看起來作用不大，但他們能讓氣氛活躍１％左右喔。請把他們當成我，跟上來吧。

# 什麼是透視遠近法？

遠近法是將三次元空間轉移到二次元平面的技法。簡單來說，就是在紙張上呈現事物的遠近。光是我們現在面前所看到的東西就很多，全部都無止盡地伸展開來。應該要裁掉多少再畫？應該畫多大？應該怎麼畫？你應該一點頭緒也沒有吧。事實上，要注意的地方不只一、兩處。即便多加留意，應該也沒有把握能按照腦海裡所想像的繪畫。本書不僅會討論透視的理論，也會提出各式各樣的例子，使你能夠靈活運用理論，自然地表現出空間感。我先解釋兩個最重要的要素。如果你學過繪畫的話，應該聽到耳朵都長繭了。那就是視線高度（地平線）和消失點。這兩點是使用透視遠近法繪畫時，絕對不能漏掉的關鍵要素。現在我一個一個說明給你聽。

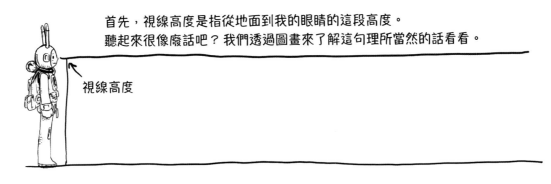

首先，視線高度是指從地面到我的眼睛的這段高度。
聽起來很像廢話吧？我們透過圖畫來了解這句理所當然的話看看。

視線高度

嗯，沒什麼特別的對吧……

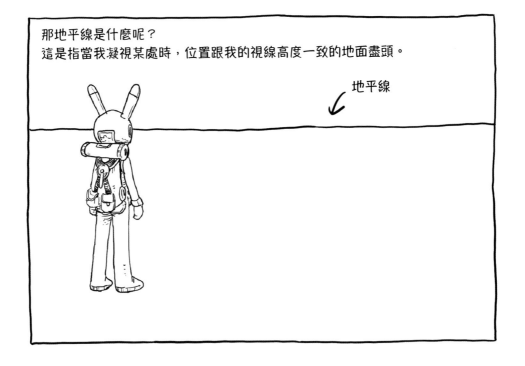

那地平線是什麼呢？
這是指當我凝視某處時，位置跟我的視線高度一致的地面盡頭。

地平線

現在假設我的身高是170 cm，那地平線的高度會是170 cm，
而且視線高度所及的所有東西的高度也會是170 cm。

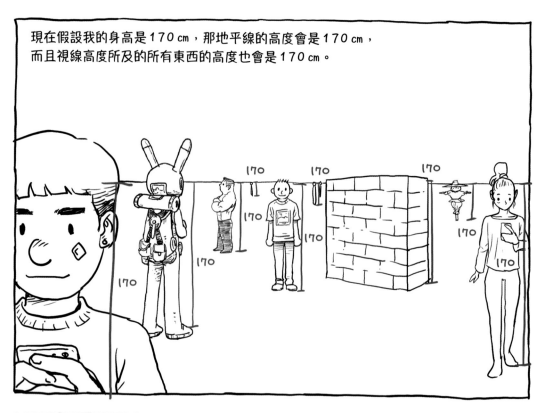

所謂的地平線其實不能說是真正的一條線。視線高度隨著距離愈來愈遠，窄到看起來
像線條，所以我們才將它視之為一條線。正確地理解這一點再繼續往下學，才有助於
理解透視遠近法。視線高度和地平線的意思終究是不一樣的。不過，在大部分的情況
下，把這兩者當作是一樣的東西也不會造成太大的問題。

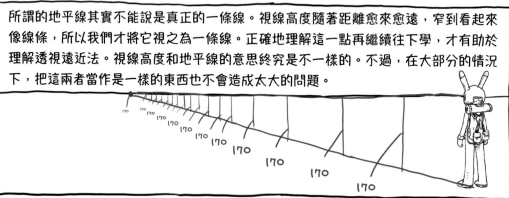

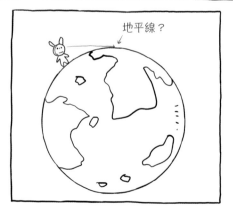

不要因為地球是圓的，
就覺得地平線是平的喔。

一般站著看

坐著看

趴著看

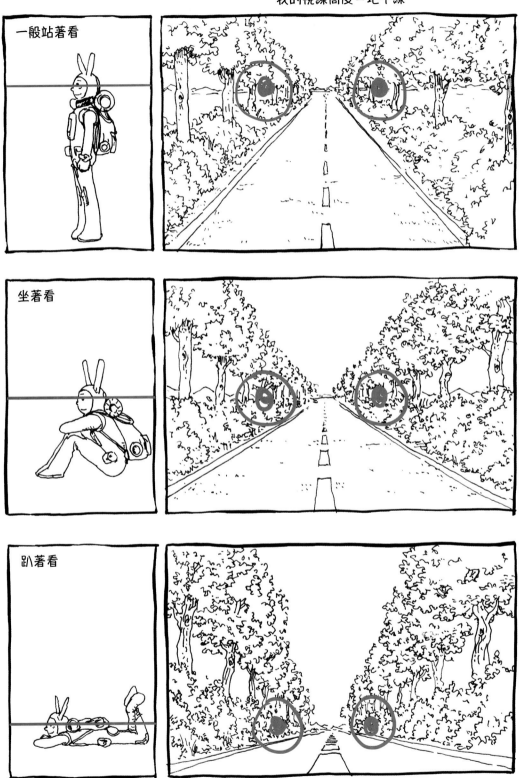

到更容易理解的人多的場所看看吧？

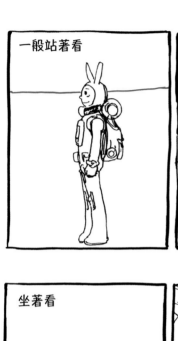

一般站著看

你可以從這張圖找出明顯的共通點嗎？

坐著看

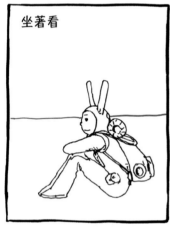

這張呢？

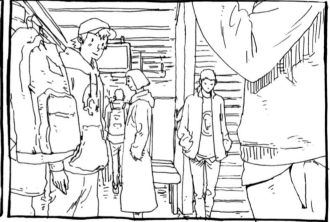

趴著看

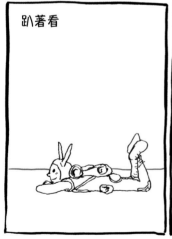

那這張呢？

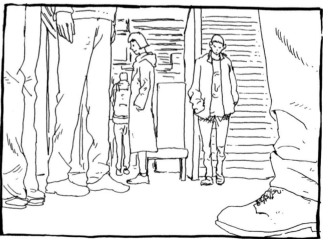

第一張圖裡的其他人的眼睛都落在視線高度上，對吧？
雖然根據身高的高矮會有點不一樣，但是我們可以發現
身高跟我相同的人落在地平線的部位都差不多。

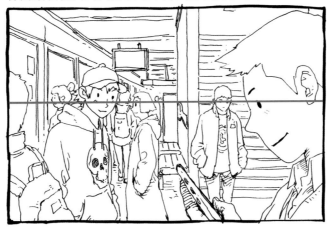

坐下來看看。我的視線高度降到腰部左右的位置了。

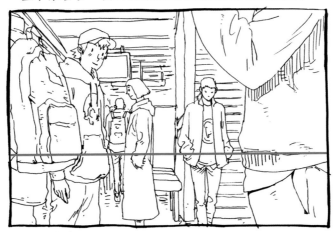

趴下來看看吧？
可以看到所有人的腳踝都落在我的視線高度上了。

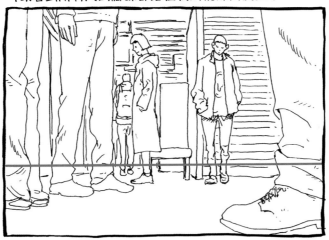

試著從畫作中找出視線高度吧。
也確認看看所有人物的哪個部位落在視線高度上。

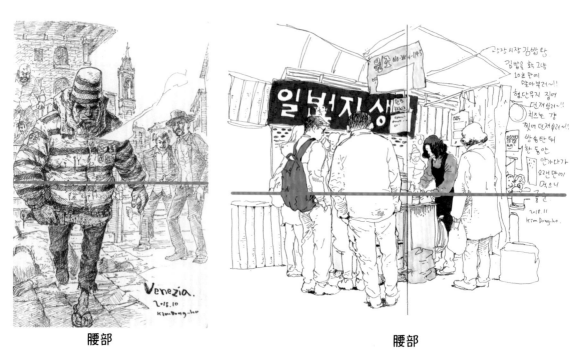

腰部　　　　　　　　　　　　　　　　　　腰部

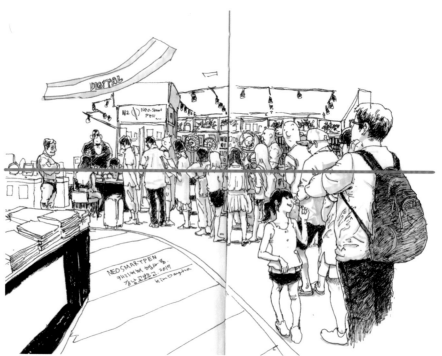

胸口（前面的小孩比較矮，所以當然不會落在視線高度上。）

再看仔細一點吧？
看看平日裡常畫的人物或物體的平均高度。

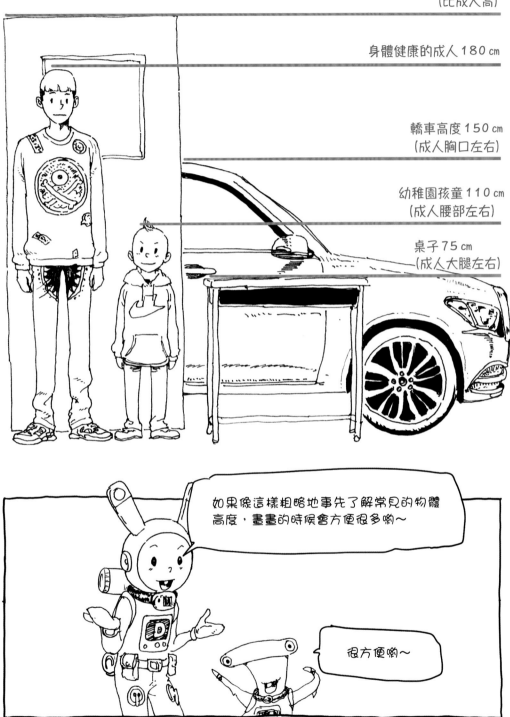

門210 ㎝
（比成人高）

身體健康的成人180 ㎝

轎車高度150 ㎝
（成人胸口左右）

幼稚園孩童110 ㎝
（成人腰部左右）

桌子75 ㎝
（成人大腿左右）

如果像這樣粗略地事先了解常見的物體高度，畫畫的時候會方便很多喲～

很方便喲～

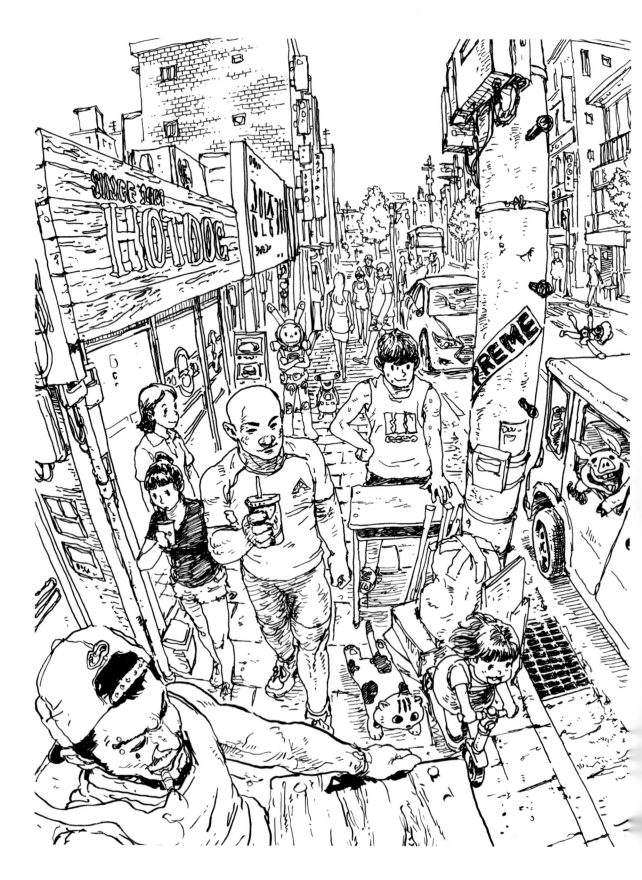

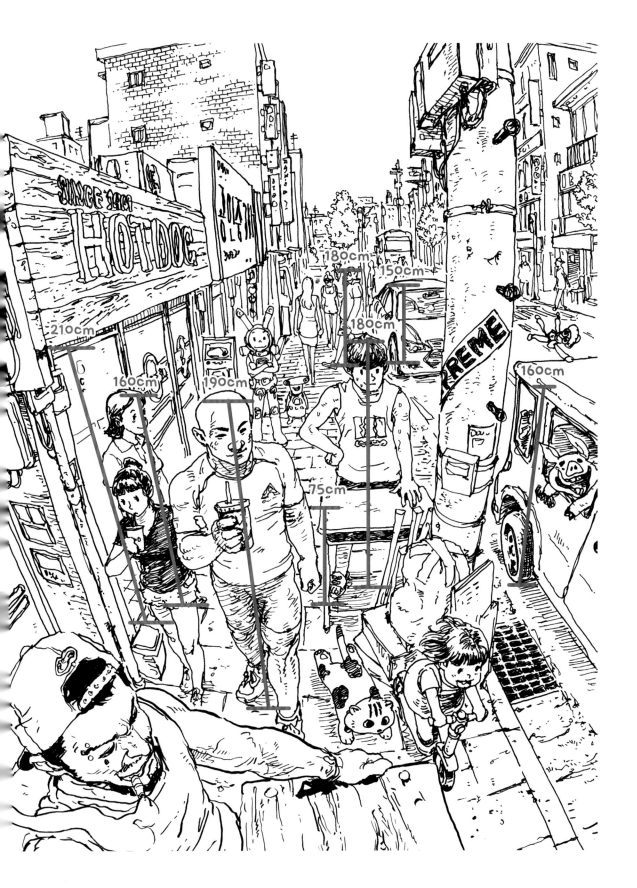

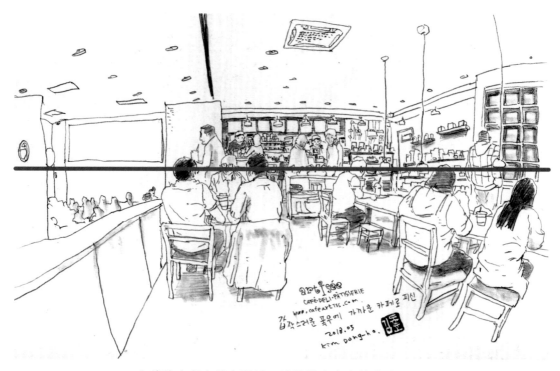

坐著的人高度落在頭部，站著的人高度落在肚子。
最右邊的女子當作畫錯或身高比較矮就可以了。

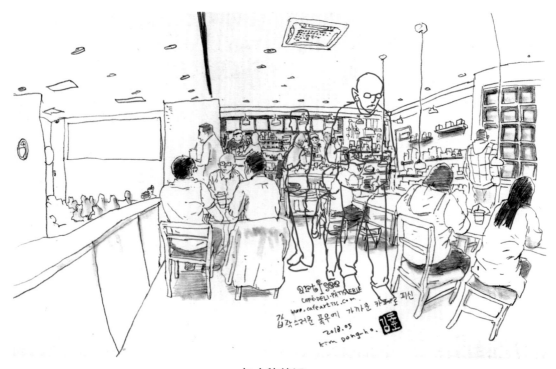

加人的情況。

雖然其他人的高度
在胸口，但這些人
是在膝蓋上。

看到下面的階梯了嗎？
因為你位於高處，所以
位置才會往上移。

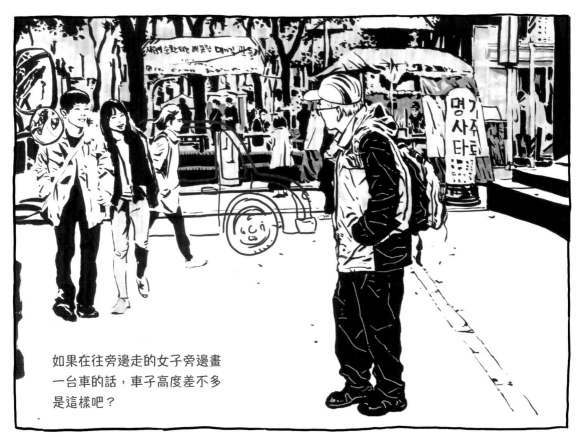

如果在往旁邊走的女子旁邊畫
一台車的話，車子高度差不多
是這樣吧？

要像這樣一邊比較高矮，一邊練習調整。

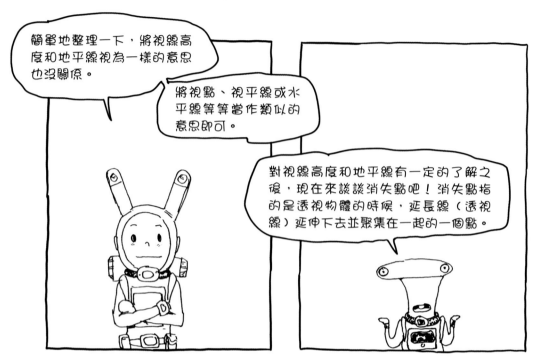

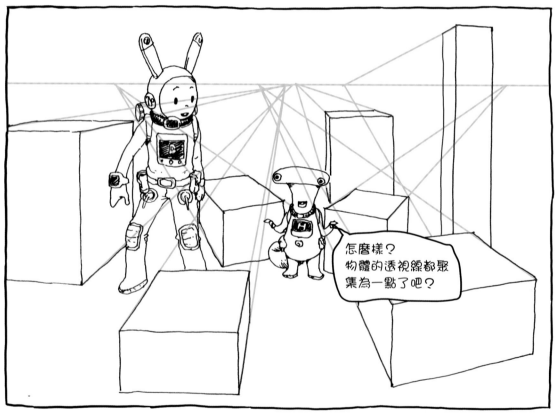

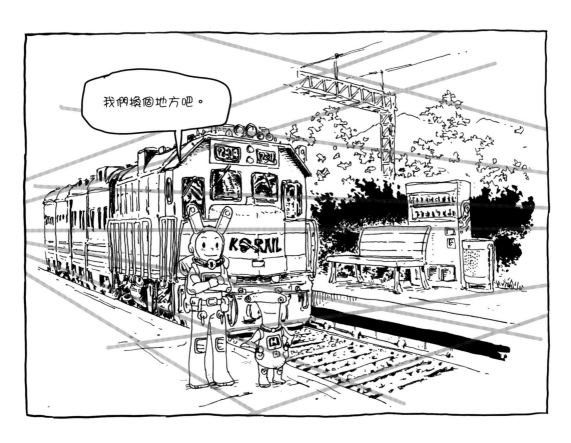

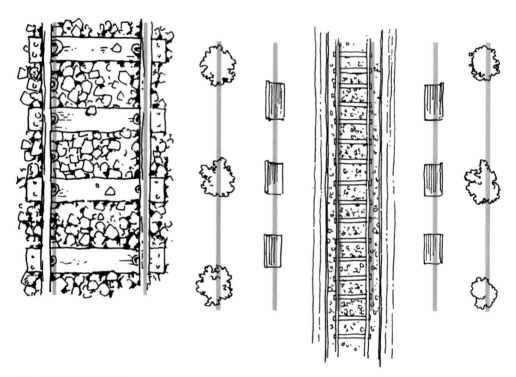

現在來看看基本的鐵路形態。
鐵路是平行的。

視野再放寬一點，
椅子和樹木的位置也是平行的。

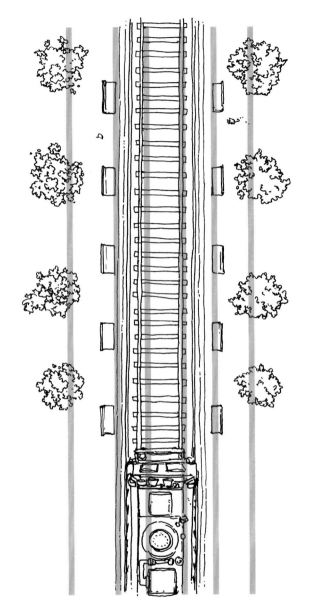

從遠一點的地方來看的話，連火車也跟軌道保持平行線。
現在按照透視遠近法畫畫看這個場景吧？

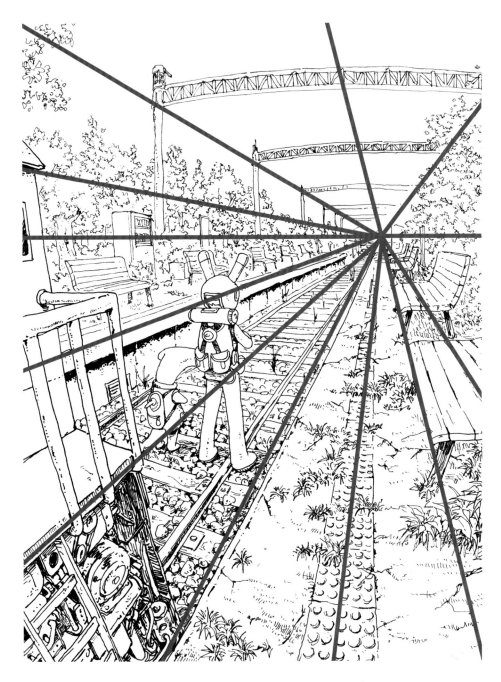

平行線變成透視線之後，聚集到同一處了。

我們可以看到平行線變得跟點一樣小，這就叫做消失點（Vanishing Point）。它不是實際存在的點，事實上也不是一個點。因為它只是朝物體看的方向變小，一直延伸到盡頭的話，看起來就像一個點。這是為了畫畫或是畫到一半而發現的數學上的虛構點。我們連從消失點到我現在站著的位置相隔多遠都無法確定。

畫面上有兩個大小相同的箱子，一前一後，而且平行的邊長度也一樣。

前面的東西要畫得近一些，後面的東西則要畫得遠一點，對吧？

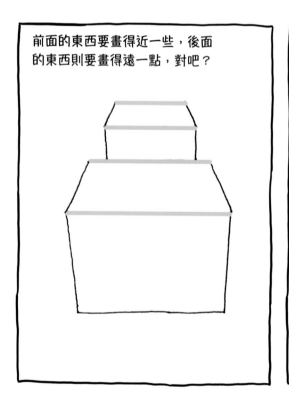

我們可以看到，從上方看的時候長度明明相同的邊縮短了。這是很正常的事，愈遠愈短……

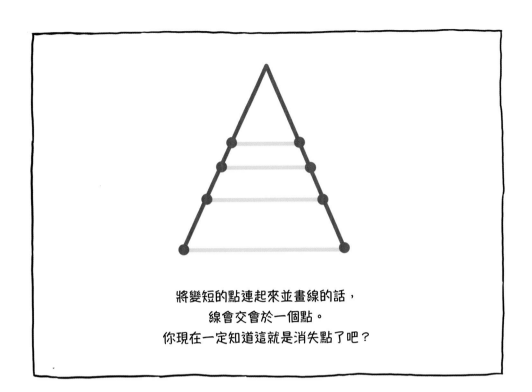

將變短的點連起來並畫線的話，
線會交會於一個點。
你現在一定知道這就是消失點了吧？

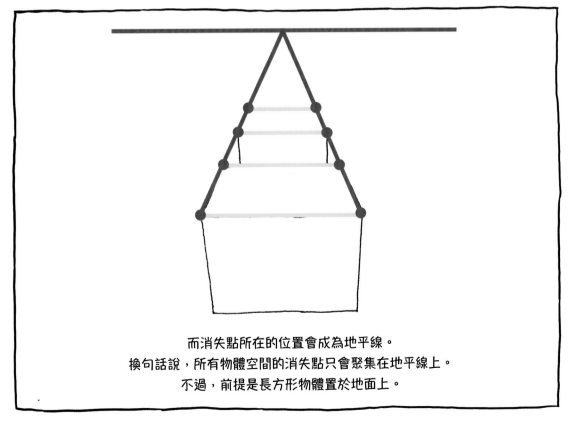

而消失點所在的位置會成為地平線。
換句話說，所有物體空間的消失點只會聚集在地平線上。
不過，前提是長方形物體置於地面上。

請畫出以不同角度擺放的箱子的延長線。
所有的點都會聚集於地平線之上，
這是所有箱子都被放在地上的證據。

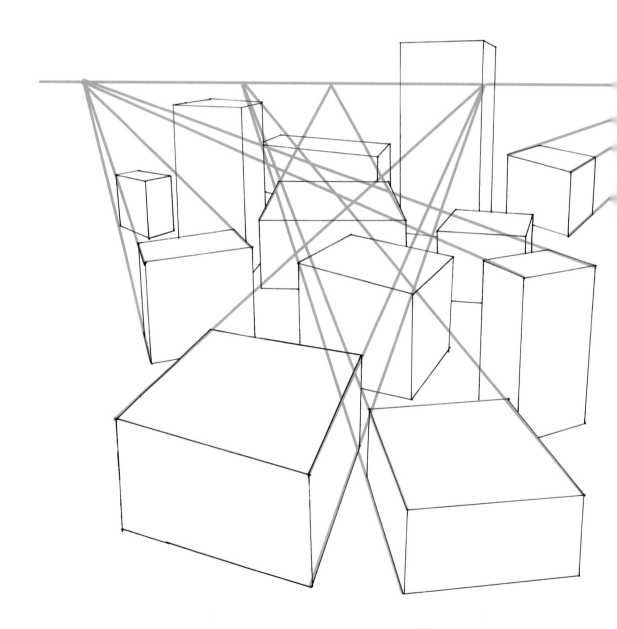

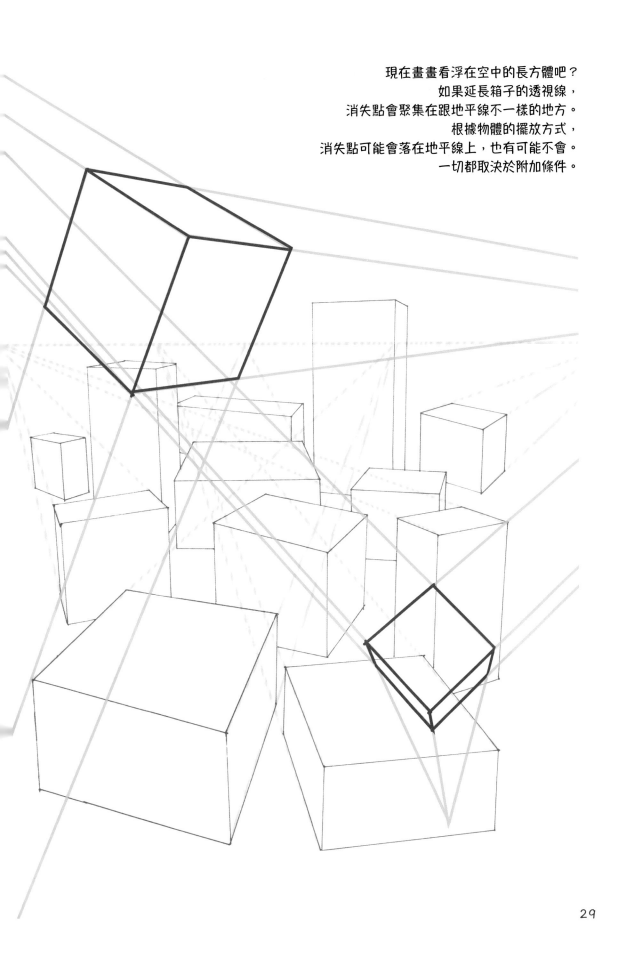

現在畫畫看浮在空中的長方體吧？
如果延長箱子的透視線，
消失點會聚集在跟地平線不一樣的地方。
根據物體的擺放方式，
消失點可能會落在地平線上，也有可能不會。
一切都取決於附加條件。

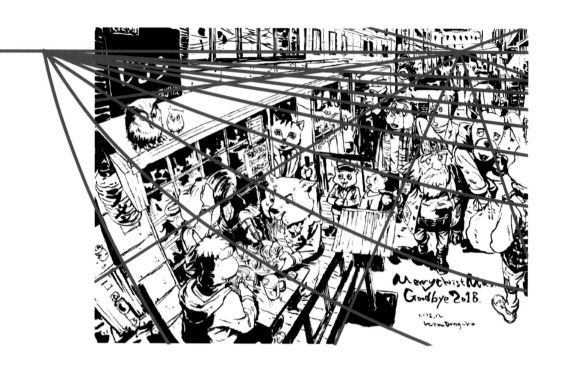

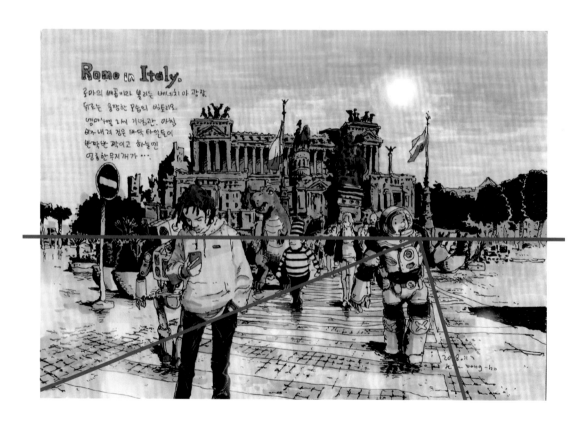

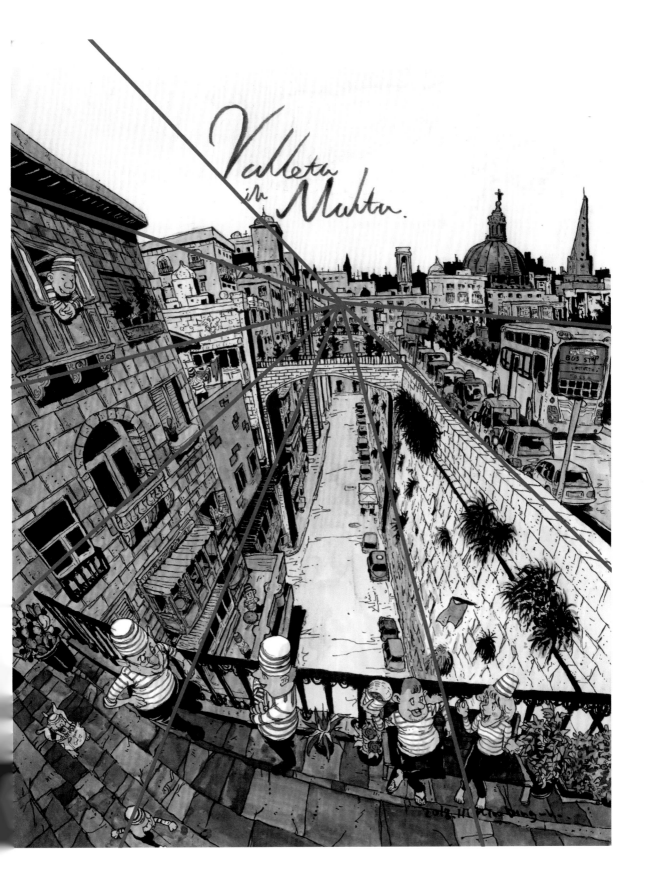

請找找看照片中的各個建築物的消失點。
將消失點連起來的話，便會出現視線高度。

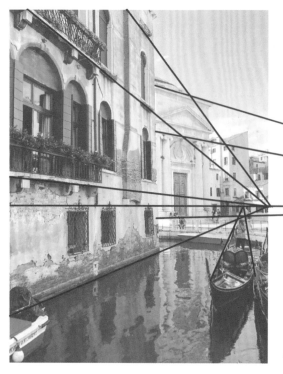

找到三個消失點連起來了。
你能找到水平的視線高度線吧？

近距離拍攝的照片或畫作
該怎麼找視線高度呢？

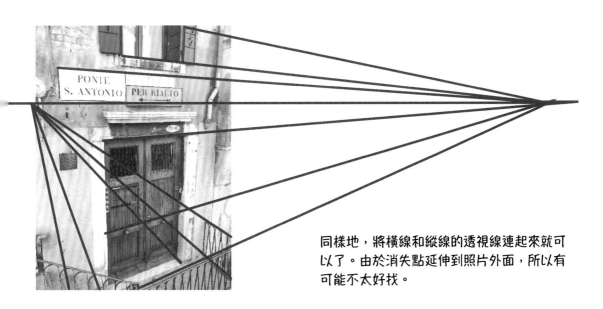

同樣地，將橫線和縱線的透視線連起來就可
以了。由於消失點延伸到照片外面，所以有
可能不太好找。

PART 02

# 三大透視遠近法
# 使用注意事項！

我們已經看過各式各樣的例子了。現在請以此為基礎，一邊觀察照片、畫作或實際走在路上，一邊找找看視線高度。

一旦搞懂觀念，就絕對不會再混淆囉。

好，接下來要解說的是，該怎麼利用視線高度和消失點呈現逼真的空間。雖然這是再理所當然不過的使用方法，但是運用起來可不簡單。我來教你怎麼做才能在畫畫時盡可能地畫出空間感。

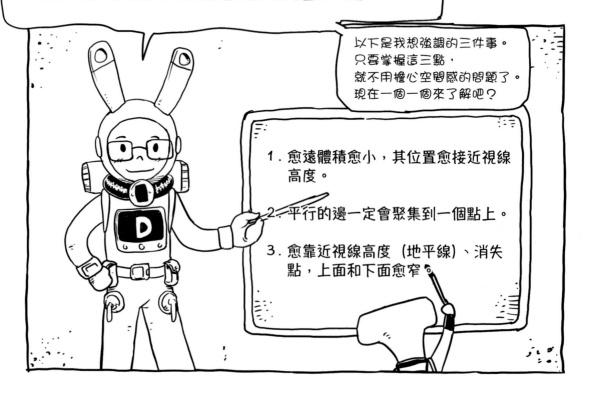

以下是我想強調的三件事。只要掌握這三點，就不用擔心空間感的問題了。現在一個一個來了解吧？

1. 愈遠體積愈小，其位置愈接近視線高度。

2. 平行的邊一定會聚集到一個點上。

3. 愈靠近視線高度（地平線）、消失點，上面和下面愈窄。

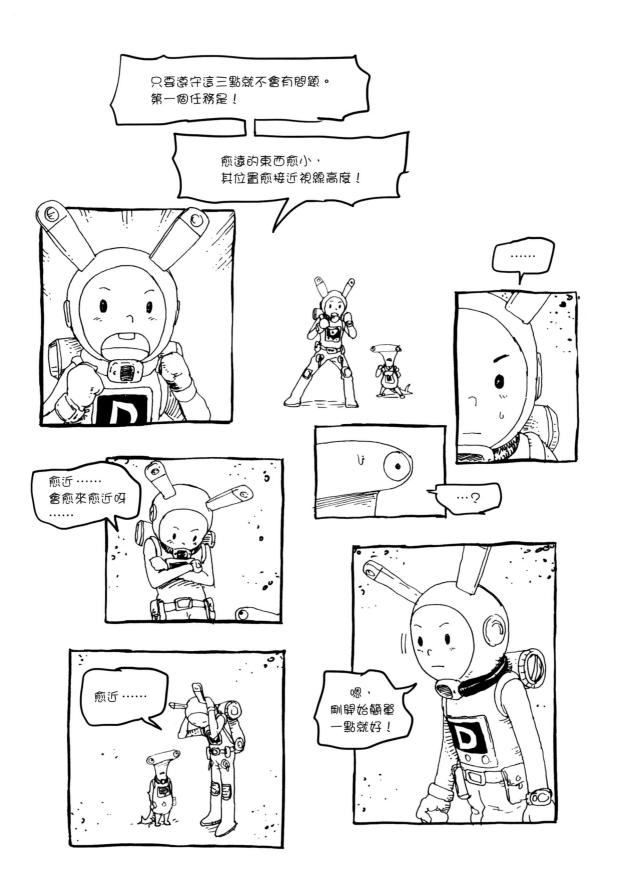

我變成好幾個我了。這是為了達到身高相同的人站著的條件。

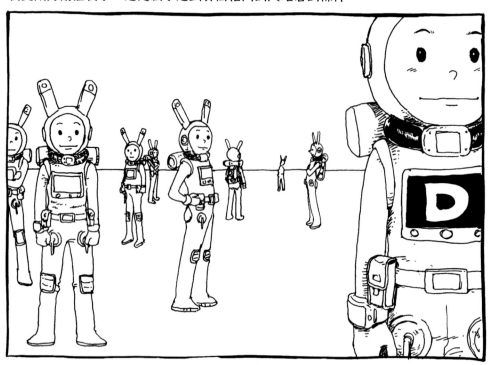

愈往後面，頭和腳的位置愈接近視線高度，
你發現了嗎？

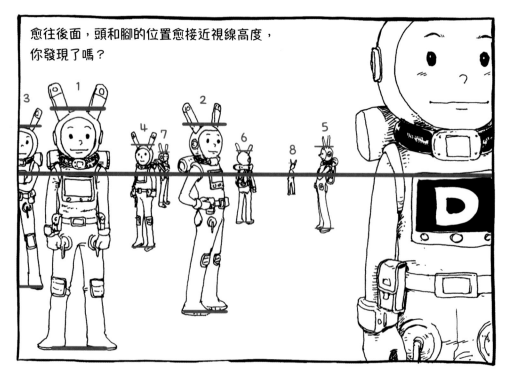

2號的頭腳位置比1號的更接近視線高度。

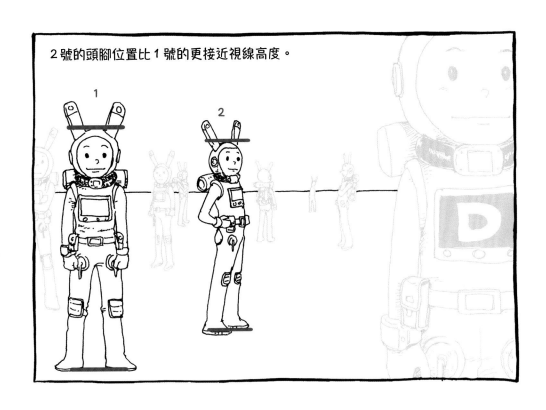

3號的頭腳位置比2號的更接近視線高度。

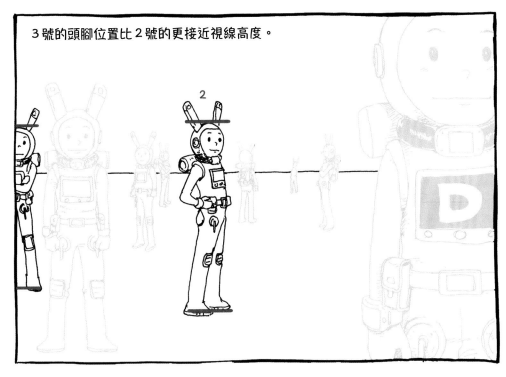

「這是什麼啊！太簡單了吧！這不是誰都知道的事嗎！」
為了這麼想的人，以下舉幾個錯誤的例子。

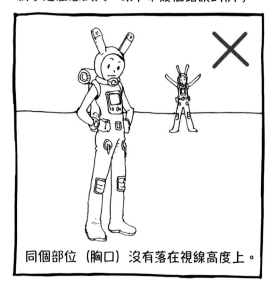

同個部位（胸口）沒有落在視線高度上。

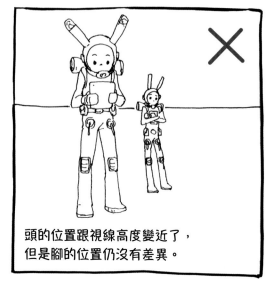

頭的位置跟視線高度變近了，
但是腳的位置仍沒有差異。

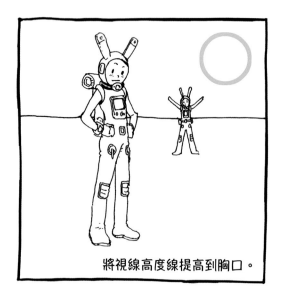

將視線高度線提高到胸口。

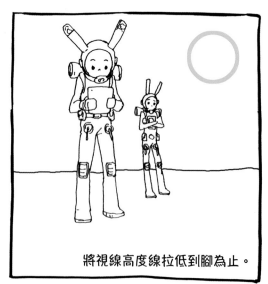

將視線高度線拉低到腳為止。

舉另一個例子吧。
低視角的時候

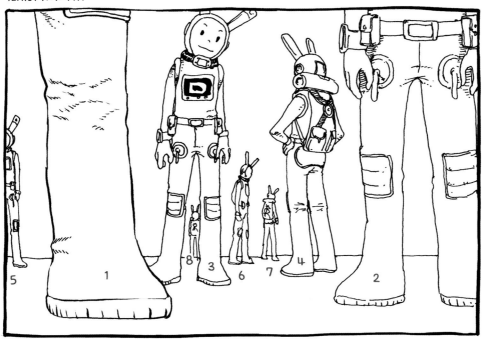

一樣依序從上圖靠近我們的人物開始標號……然後比較看看。

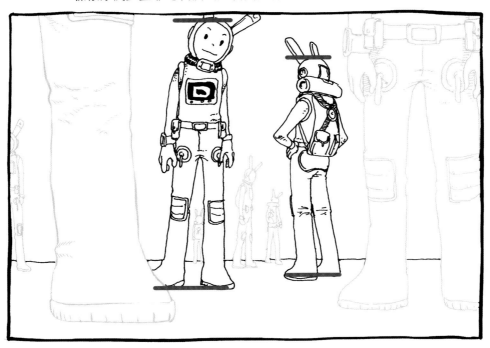

4號的頭部位置比3號接近視線高度，腳的位置也是更接近視線高度，對吧？
而且理所當然地身高也變矮了。
必須滿足所有的條件才可以，不能只有身高變矮。

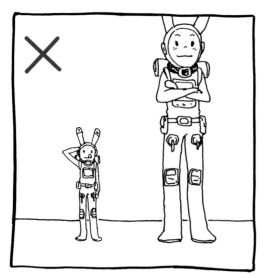

身高不一樣，腳的位置卻一樣？
這可不得了，
人物會變成距離很近的小矮人。

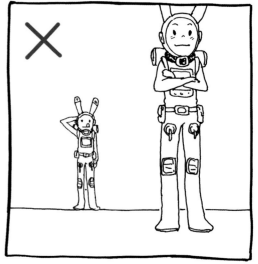

這張後面的人物跑到地平線盡頭上了，
所以跟巨人沒什麼兩樣。
作畫時必須等比縮小頭腳的位置。

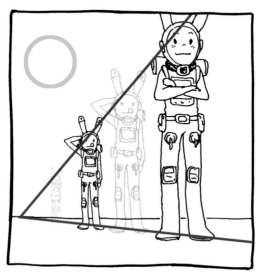

像這樣把人物放到透視線之中再移動位置，
也不失為一種安全的畫法。

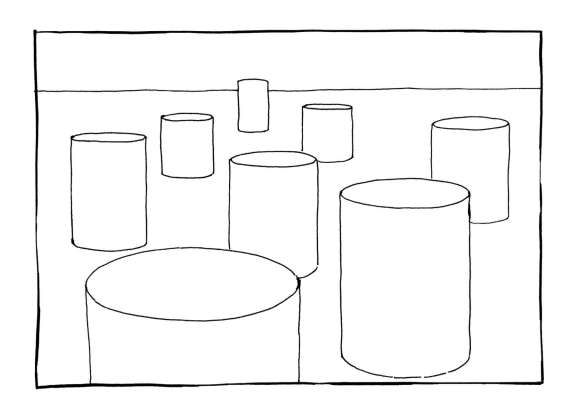

圓柱也不例外，上、下面會等比靠近視線高度。

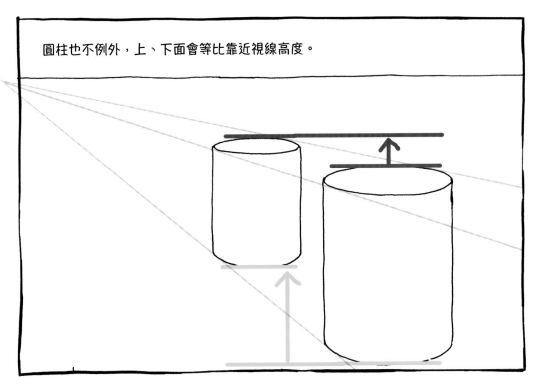

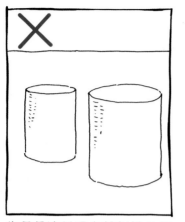

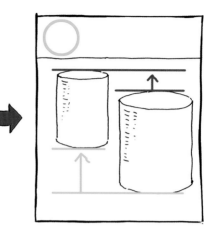

你覺得這張圖畫得怎樣？如果這兩根圓柱的高度都不一樣那就沒關係，但是高度一樣的話，就代表畫錯了。

如同下方的面，上方的面也要往視線高度的方向上移。

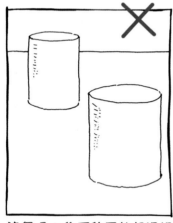

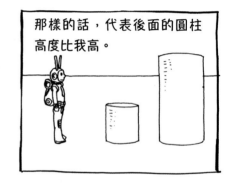

那樣的話，代表後面的圓柱高度比我高。

這個呢？後面的圓柱超過視線高度了。

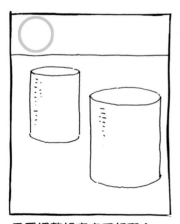

or

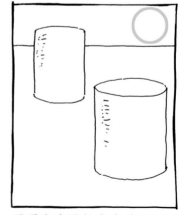

只要調整好高度互相配合，

不要畫出圓柱上方的面就可以了。

現在明白一點了嗎？錯誤的例子我也解釋過了。反覆觀察，應用看看的話，很快就能適應的。我們來看下個條件吧。

要解釋一件事真不容易。

這次由我來說明。

「只要遵守這點就沒問題」
第二項任務！

聚在一起吧……

平行的邊無條件都要往一個點匯集。

拿每個邊都有直角的圖形
練習看看吧。

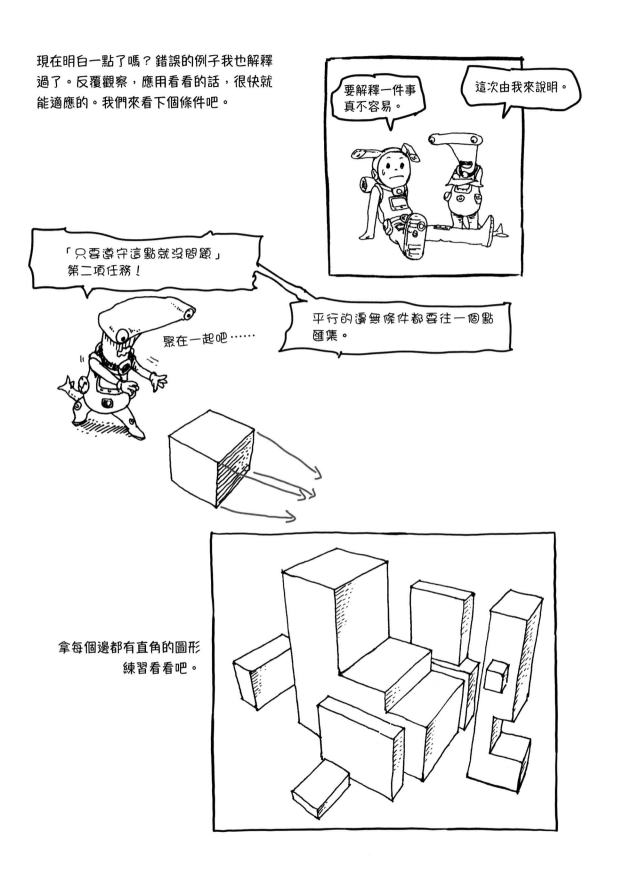

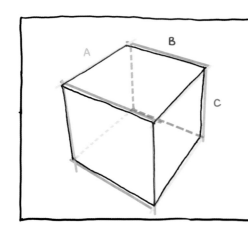

既然是直角，
那平行的邊只會有三種，
分別是 A、B、C 線。
這個六面體的每一種線各有四條
（包含後面被遮住看不到的線）。
這些線全部都會往同一個點聚集。

A 組的線相遇

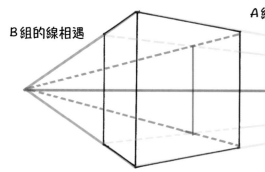

A 組的線相遇

B 組的線相遇

B 組的線相遇

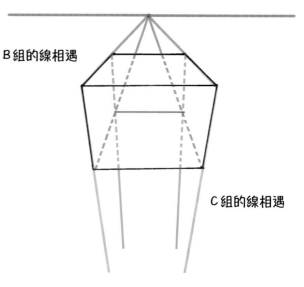

C 組的線相遇

也把變形的圖形的平行邊線
都匯集起來看看吧？

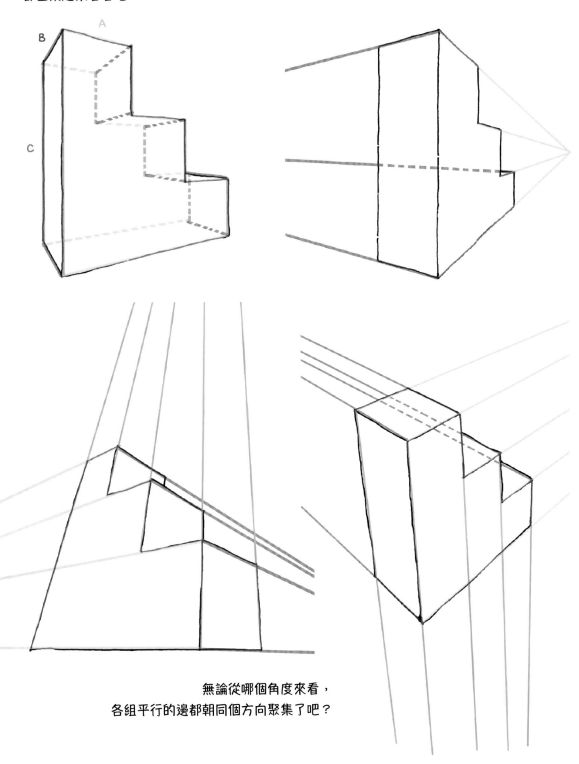

無論從哪個角度來看，
各組平行的邊都朝同個方向聚集了吧？

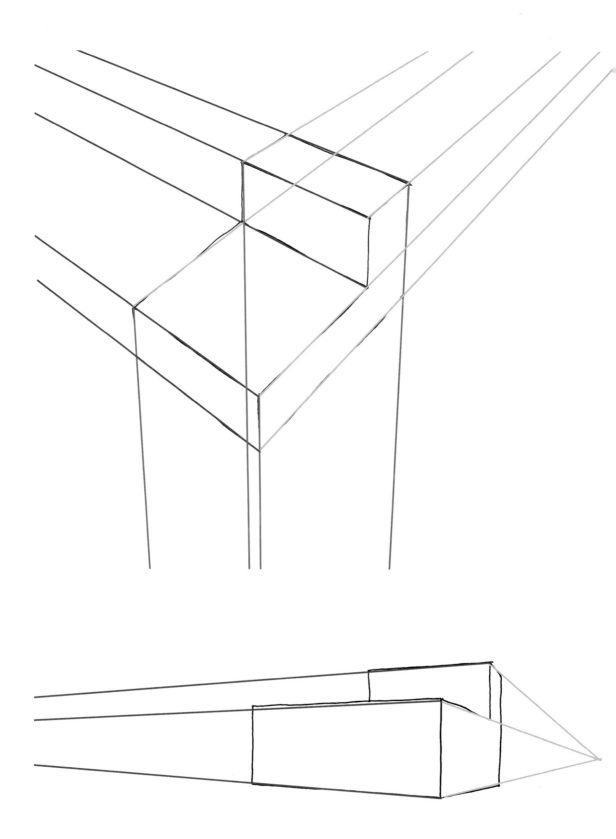

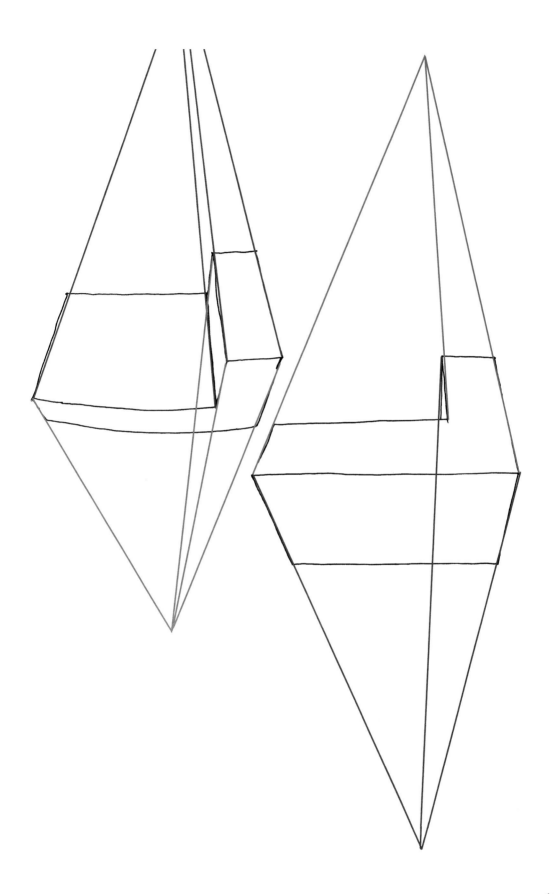

雖然這個之後也會不斷提到，
但是窗框的交叉線條很多的話，十有八九都是畫錯的。
所以隨時都要練習尋找平行線。

 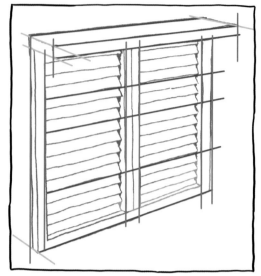

來了解一下最常出錯的部分。

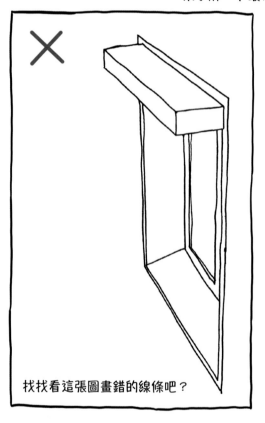

找找看這張圖畫錯的線條吧？

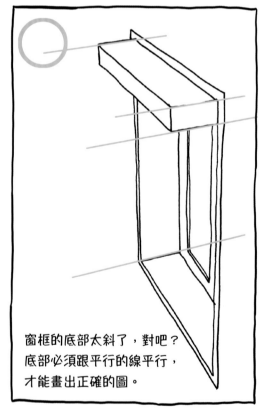

窗框的底部太斜了，對吧？
底部必須跟平行的線平行，
才能畫出正確的圖。

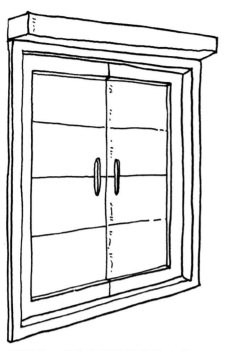

找找看上面的窗框畫錯的地方吧？
雖然乍看之下沒什麼異常……

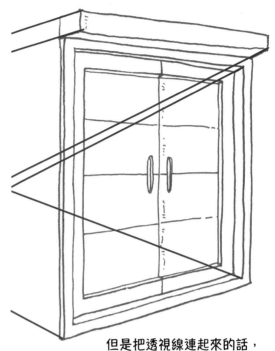

但是把透視線連起來的話，
各自的方向都不一樣，對吧？

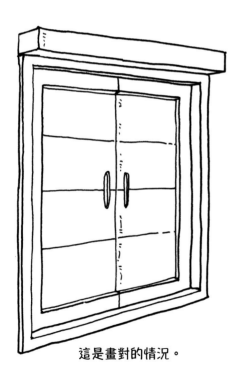

這是畫對的情況。

所有的透視線都自然地往一個點匯集了，對吧？
每組平行線都會朝各自的方向延伸，必須隨時確
認這一點。大框框不太常畫錯，但是角落裡的短
線條方向不知不覺就畫錯的情況很常見。

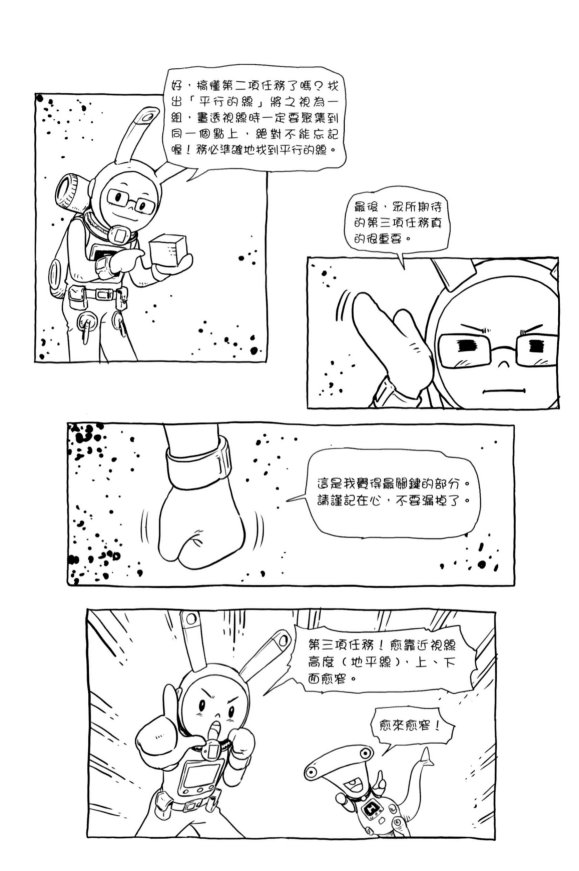

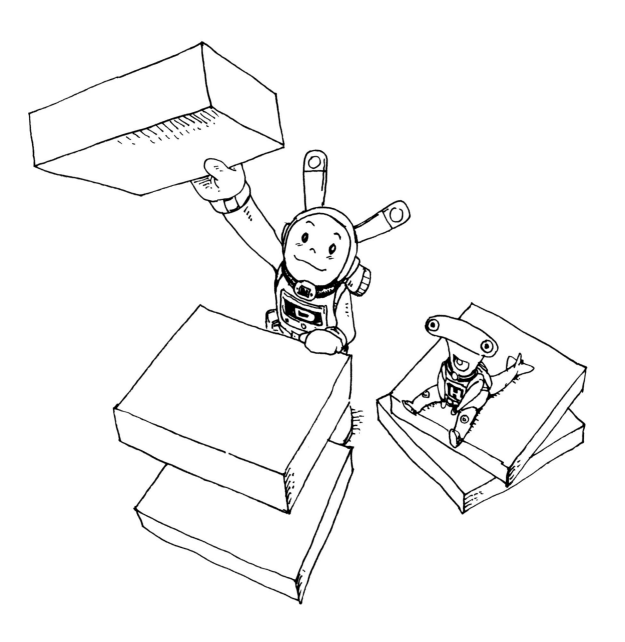

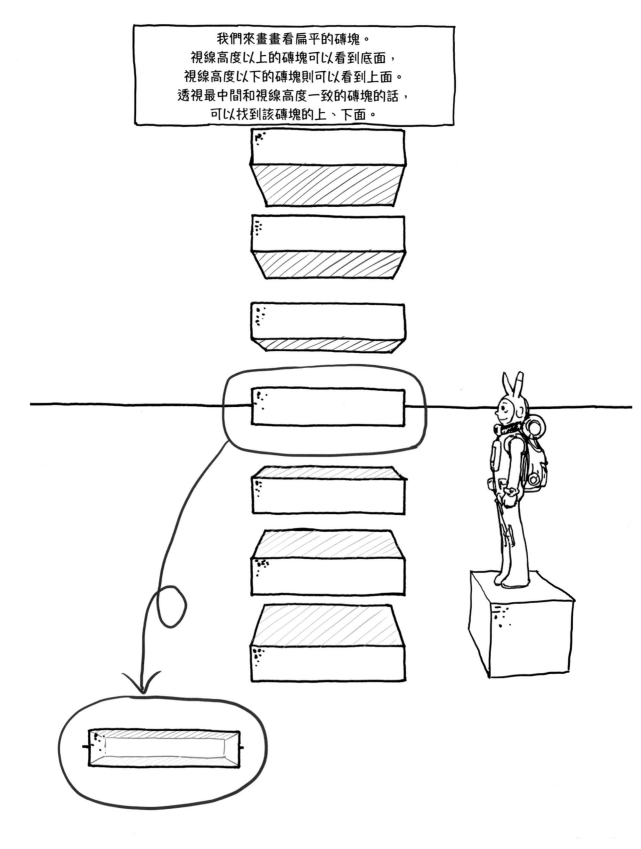

我們來畫畫看扁平的磚塊。
視線高度以上的磚塊可以看到底面，
視線高度以下的磚塊則可以看到上面。
透視最中間和視線高度一致的磚塊的話，
可以找到該磚塊的上、下面。

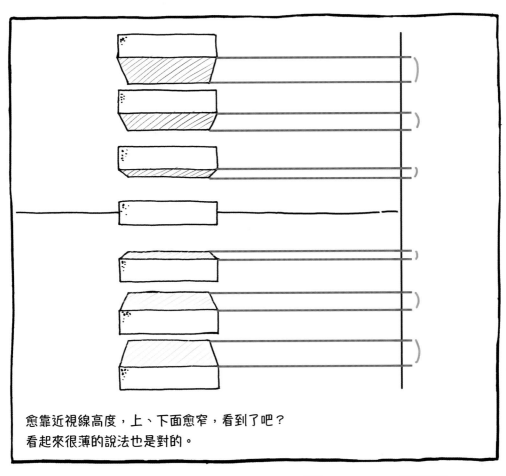

愈靠近視線高度，上、下面愈窄，看到了吧？
看起來很薄的說法也是對的。

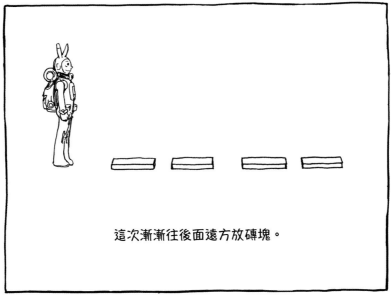

這次漸漸往後面遠方放磚塊。

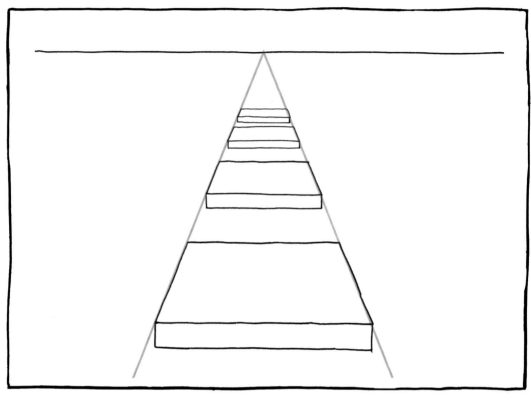

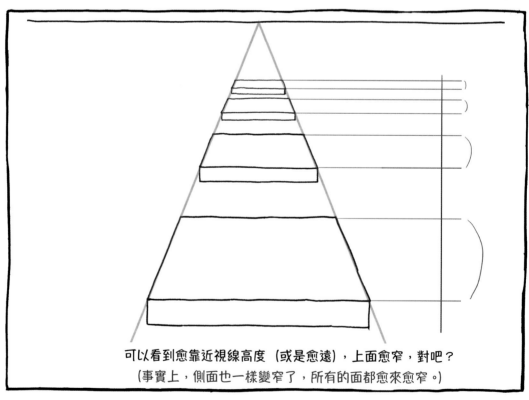

可以看到愈靠近視線高度（或是愈遠），上面愈窄，對吧？
（事實上，側面也一樣變窄了，所有的面都愈來愈窄。）

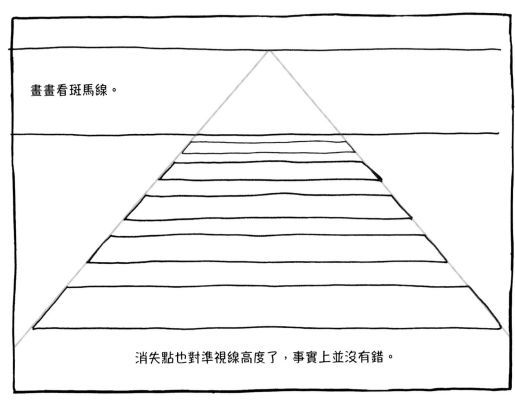

畫畫看斑馬線。

消失點也對準視線高度了，事實上並沒有錯。

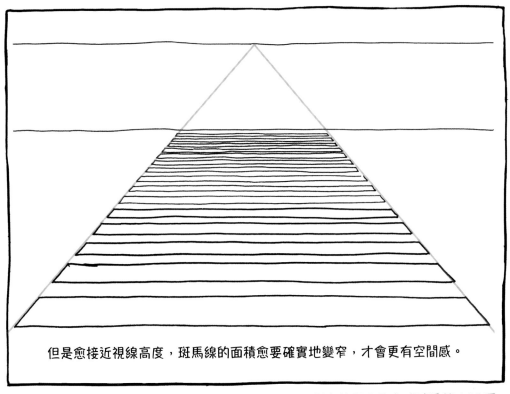

但是愈接近視線高度，斑馬線的面積愈要確實地變窄，才會更有空間感。

變窄的程度和方式請看第196頁。

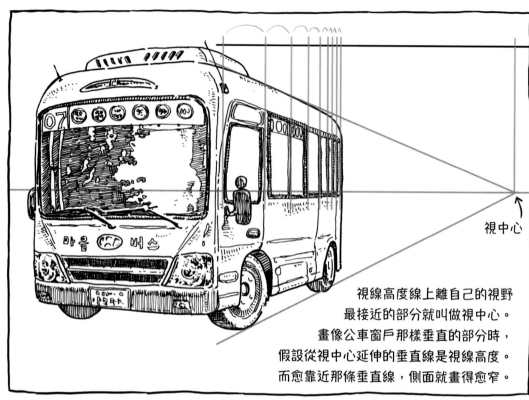

視中心

視線高度線上離自己的視野
最接近的部分就叫做視中心。
畫像公車窗戶那樣垂直的部分時，
假設從視中心延伸的垂直線是視線高度。
而愈靠近那條垂直線，側面就畫得愈窄。

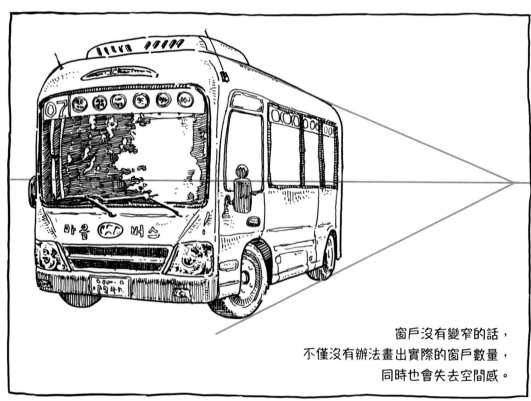

窗戶沒有變窄的話，
不僅沒有辦法畫出實際的窗戶數量，
同時也會失去空間感。

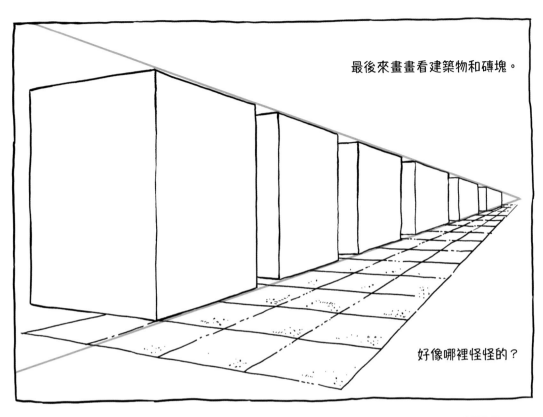

最後來畫畫看建築物和磚塊。

好像哪裡怪怪的?

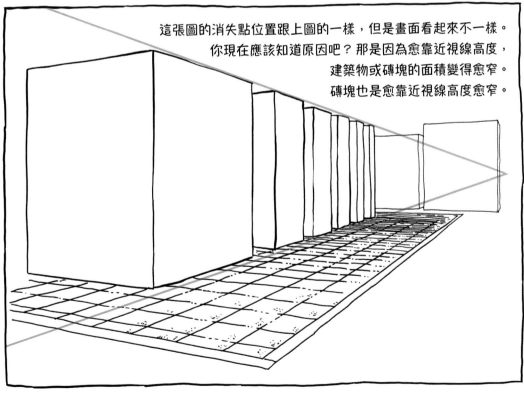

這張圖的消失點位置跟上圖的一樣,但是畫面看起來不一樣。
你現在應該知道原因吧?那是因為愈靠近視線高度,
建築物或磚塊的面積變得愈窄。
磚塊也是愈靠近視線高度愈窄。

這個範例顯然應用了上述的內容。

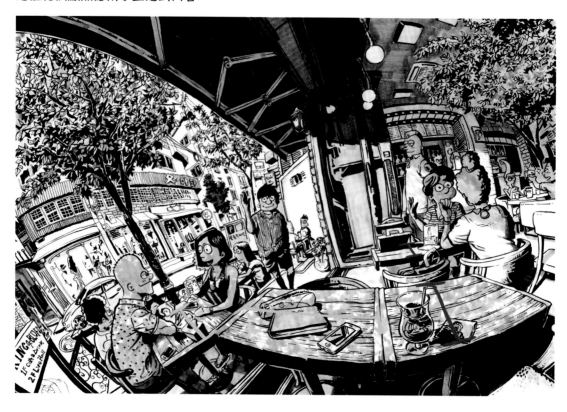

我們可以發現桌子愈遠愈小，
而桌面明顯變窄了。

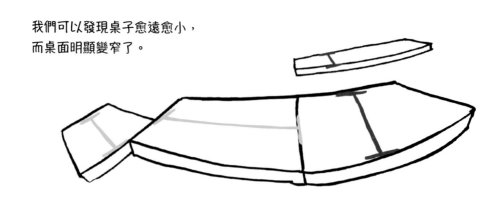

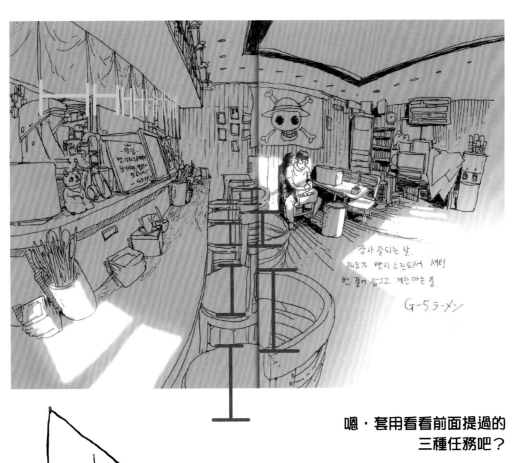

장사 잘되는 날.
재료가 빨리 소진되서 셔터
반 쯤 잠그고 계란까는 중.

G-5 ラーメン

**嗯，套用看看前面提過的
三種任務吧？**

1. 愈遠的椅子或掛布愈接近視線高度吧？
2. 而且全部都是平行的線，所以都往一個點聚集了吧？
3. 最後一點，側面和上面愈往後面愈窄吧？

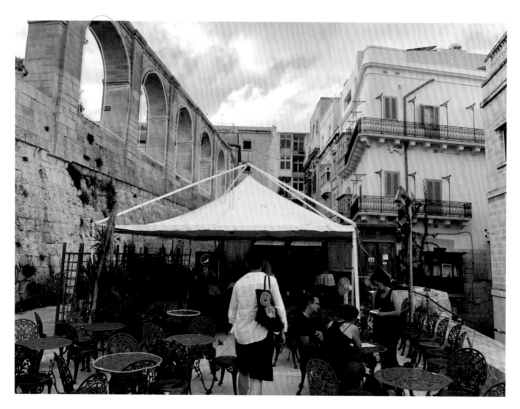

我們再多看幾次，以免弄錯。

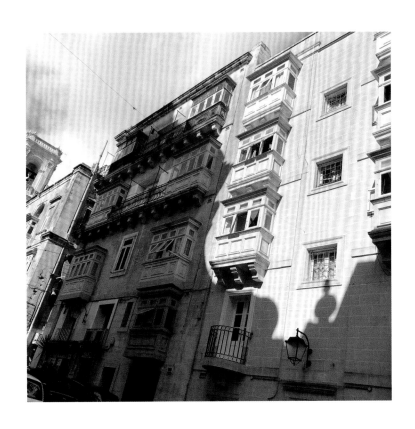

看起來好像沒什麼，
但是實際上差很多吧？
愈往消失點延伸，面愈窄。

試著擺放日常生活中或旅行時看到的平行且反覆的景物，突顯畫面感看看。

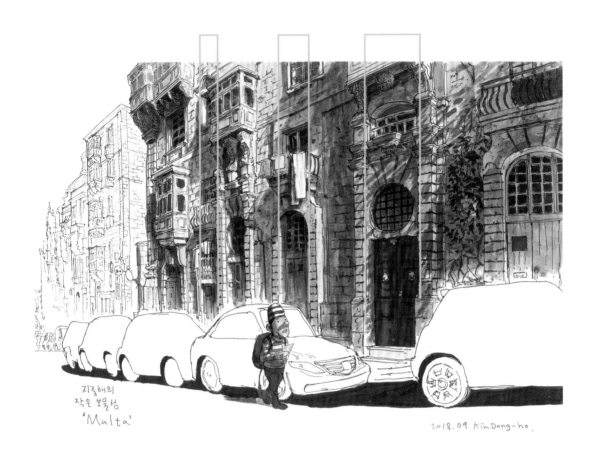

지중해의
작은 보물섬
'Malta'

2018.09 Kim Dong-ho.

목포
를 두고
간절하게
간절하게
더 간절차게.

2이41225
Kim Dongho.
- Merry Christmas !!!!!!

**PART 03**

# 隨角度改變的透視遠近法

什麼是
一點透視？

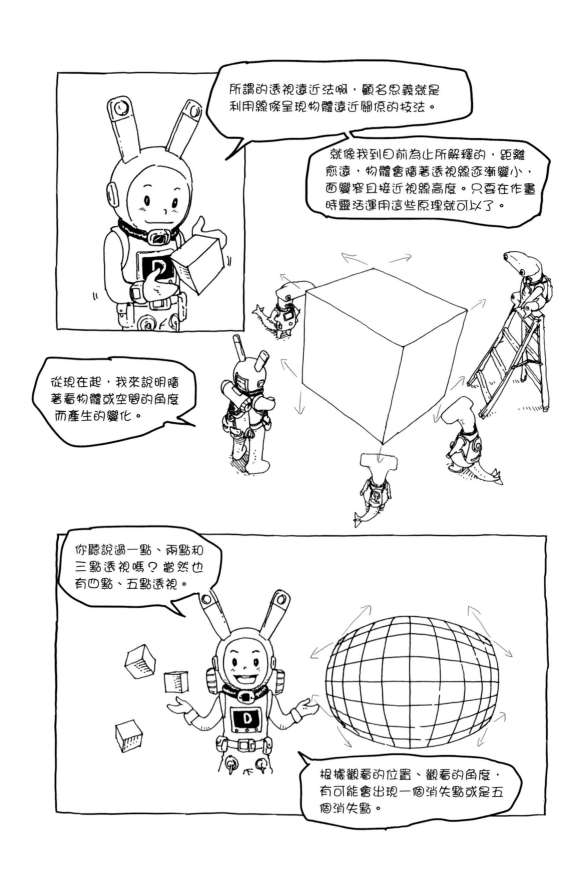

所謂的透視遠近法啊，顧名思義就是利用線條呈現物體遠近關係的技法。

就像我到目前為止所解釋的，距離愈遠，物體會隨著透視線逐漸變小，面變窄且接近視線高度。只要在作畫時靈活運用這些原理就可以了。

從現在起，我來說明隨著看物體或空間的角度而產生的變化。

你聽說過一點、兩點和三點透視嗎？當然也有四點、五點透視。

根據觀看的位置、觀看的角度，有可能會出現一個消失點或是五個消失點。

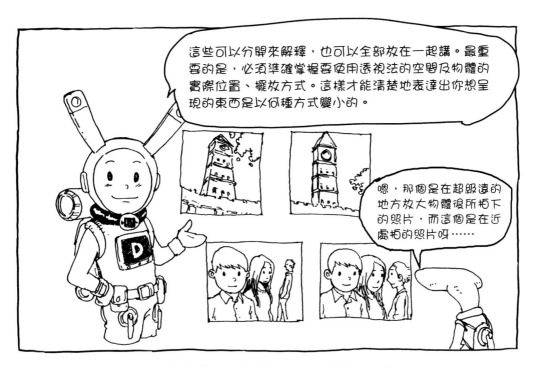

這些可以分開來解釋，也可以全部放在一起講。最重要的是，必須準確掌握要使用透視法的空間及物體的實際位置、擺放方式。這樣才能清楚地表達出你想呈現的東西是以何種方式變小的。

嗯，那個是在超級遠的地方放大物體後所拍下的照片，而這個是在近處拍的照片呀……

當透視線匯集到中央的一個點上時，我們稱之為一點透視。

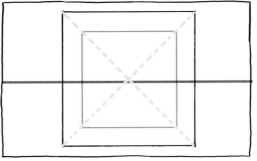

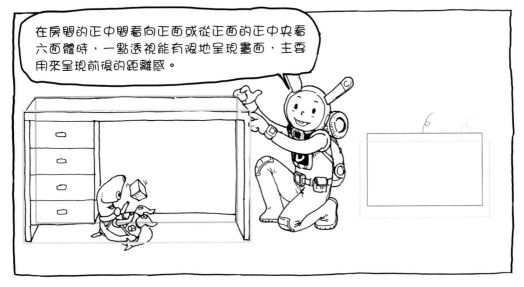

在房間的正中間看向正面或從正面的正中央看六面體時，一點透視能有限地呈現畫面，主要用來呈現前後的距離感。

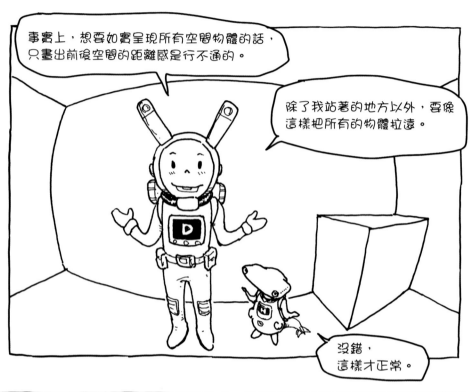

事實上，想要如實呈現所有空間物體的話，只畫出前後空間的距離感是行不通的。

除了我站著的地方以外，要像這樣把所有的物體拉遠。

沒錯，這樣才正常。

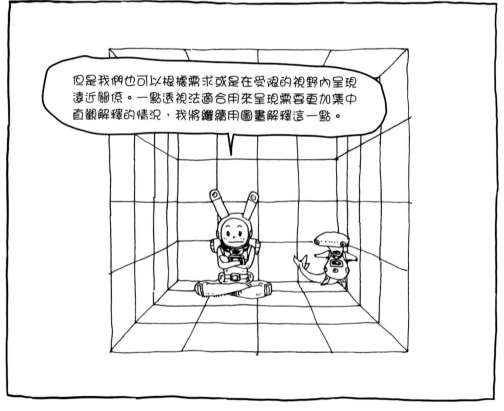

但是我們也可以根據需求或是在受限的視野內呈現遠近關係。一點透視法適合用來呈現需要更加集中直觀解釋的情況，我將繼續用圖畫解釋這一點。

請先找找看平行的線。
總共有三組線，每組各四條。

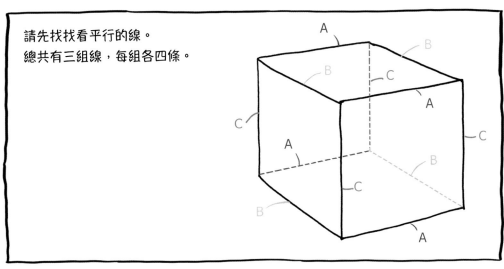

從正面看六面體的時候
使用一點透視。

你能區分較近的部分和較遠的部分吧？
表現出前後距離感的就是一點透視。
以直接觀看的角度畫畫看吧？

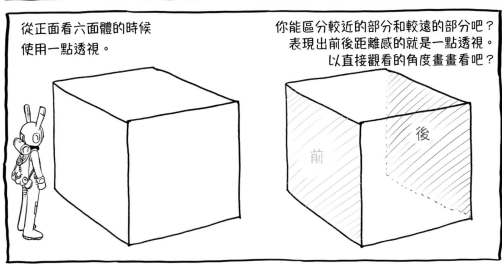

後方的面自然而然地變小了，
而且連接前面和後面的A線變窄。
這些變窄的線（透視線）延伸時，
會聚集到一個點上，成為消失點。
而且正如我前面所說的，
消失點必須位於視線高度線上。

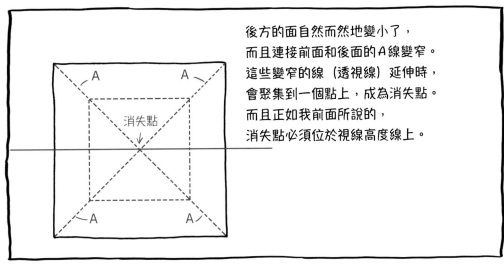

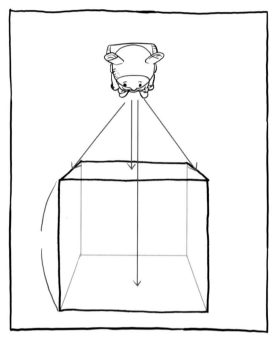

有一點要講清楚才行。雖然我們說一點透視呈現的是前面和後面的距離感，但事實上離我們最近的也是前方的面的正中央。

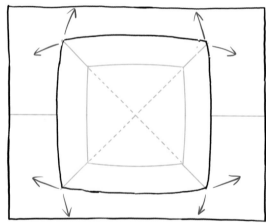

所以真的套用原理如實描繪的話，線條要朝上下左右遠去並漸漸匯集。

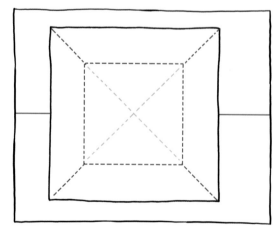

但是線條匯集的程度不是很明顯，而且在一點透視的假設之下是以直線呈現的。

接下來畫畫看對準同個消失點排列的六面體吧？

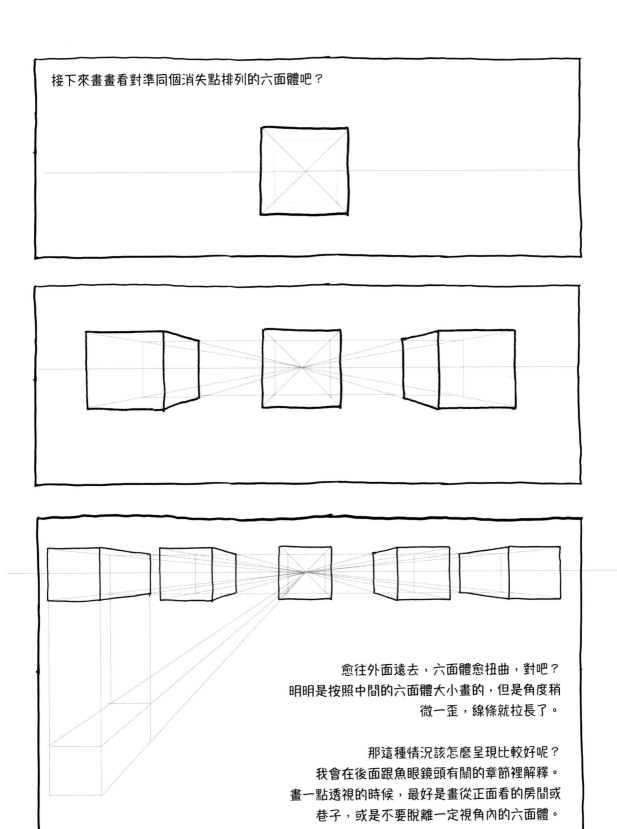

愈往外面遠去，六面體愈扭曲，對吧？
明明是按照中間的六面體大小畫的，但是角度稍
微一歪，線條就拉長了。

那這種情況該怎麼呈現比較好呢？
我會在後面跟魚眼鏡頭有關的章節裡解釋。
畫一點透視的時候，最好是畫從正面看的房間或
巷子，或是不要脫離一定視角內的六面體。

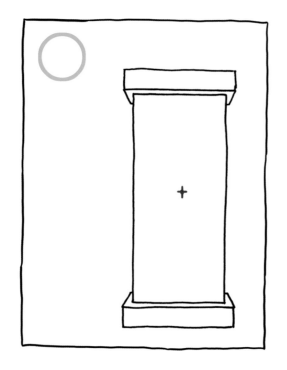

繪畫時把消失點放在物體正中央的話，
左右會是對稱的，可以感覺到穩定感。

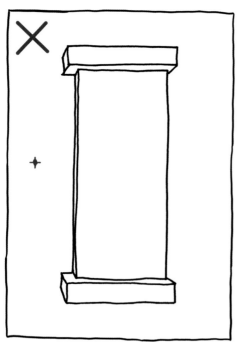 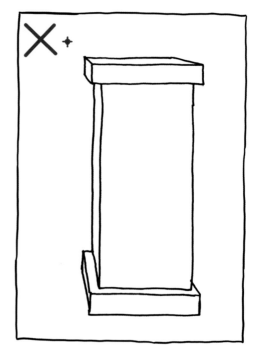

雖然都是使用一點透視來繪畫，但是消失點脫離中央的話，
左右的對稱會遭到破壞，轉角部分會變得歪曲。
分別親手畫一次看看吧。
就算點對得再準，這兩張圖畫出來還是會很不自然。

〰 MEMO 畫畫看！

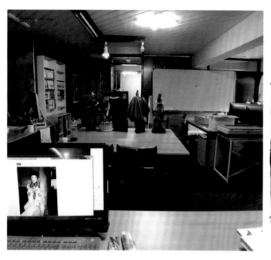
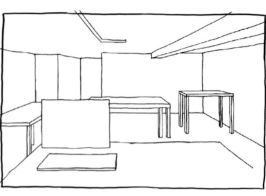

——————————— A

——————————— B

——————————— C

找看看視線高度和消失點吧？

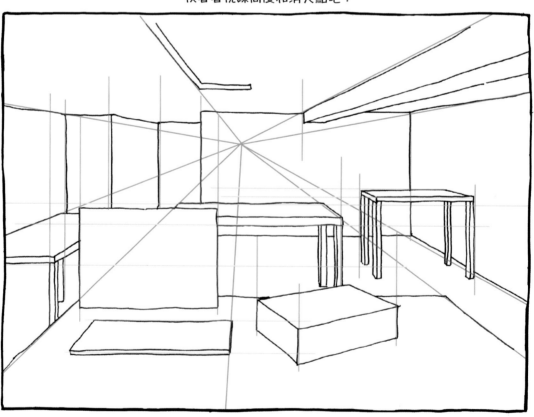

等一下!!

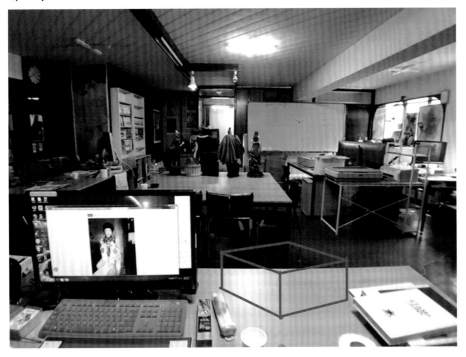

如果加一個斜放的箱子會怎樣呢?

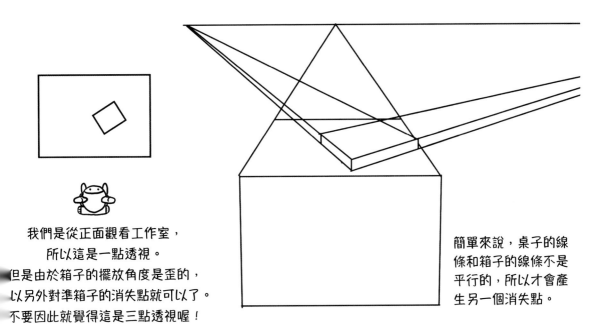

我們是從正面觀看工作室,
所以這是一點透視。
但是由於箱子的擺放角度是歪的,
以另外對準箱子的消失點就可以了。
不要因此就覺得這是三點透視喔!

簡單來說,桌子的線
條和箱子的線條不是
平行的,所以才會產
生另一個消失點。

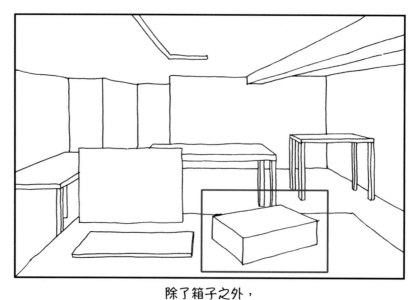

除了箱子之外，
轉一下椅子或其他桌子的角度畫畫看也是很好的練習。
接下來我拿桌子舉例。

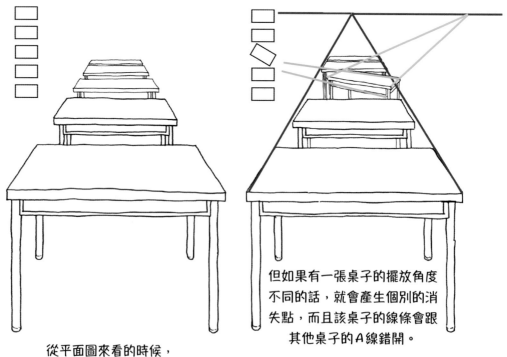

從平面圖來看的時候，
整體是左右對齊，
呈平行狀態的結構，
所以線條會朝一個點聚集。

但如果有一張桌子的擺放角度
不同的話，就會產生個別的消
失點，而且該桌子的線條會跟
其他桌子的A線錯開。

雖然之後也會反覆提到這個部分，
但是不要因為出現跟自己設想的消失點不一樣的
消失點就感到慌張。

不過，只要是擺放在地面上的物體，個體的消失
點就會位於視線高度線上。別忘記這一點囉。

稍微明白一點透視的話，
我們來看最大限度地呈現出距離感的部分。

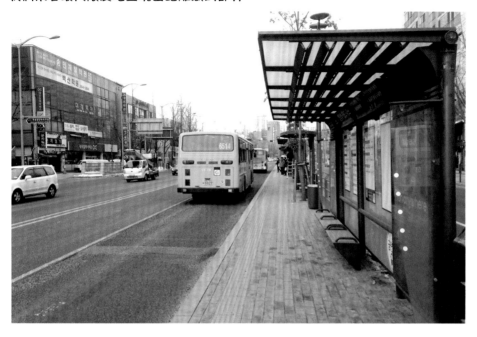

先找找看視線高度和消失點吧？

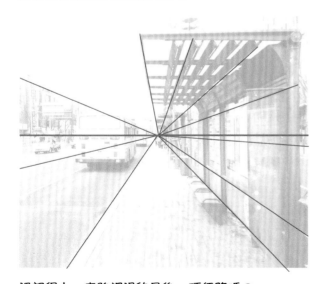

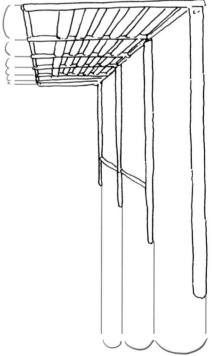

還記得上一章強調過的最後一項任務嗎？
離視線高度、消失點愈近，面愈窄。
觀察公車站的話，
可以看到間距相同的框框逐漸變窄了，對吧？
地磚也是一樣，愈接近的部分，大小的對比愈明顯。

這張畫的是馬爾他島的首都法勒他。
裝修亮點是小巧可愛的陽台。
你也能把圖中尺寸相同的陽台逐漸畫窄，
呈現出距離感，對吧？

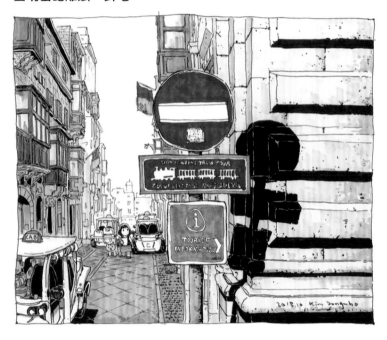

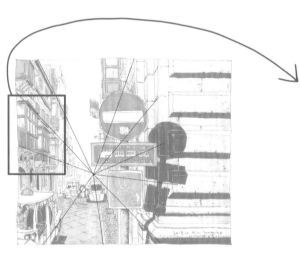

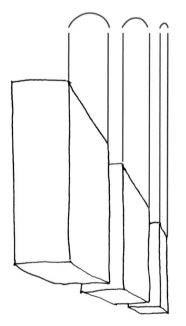

首先，我們還是要先找出視線高度和消失點。
由於這幅畫是故意按照一點透視原理來畫的，
所以找出往中間聚集的點就好。
然後畫出左邊陽台的圖形看看。

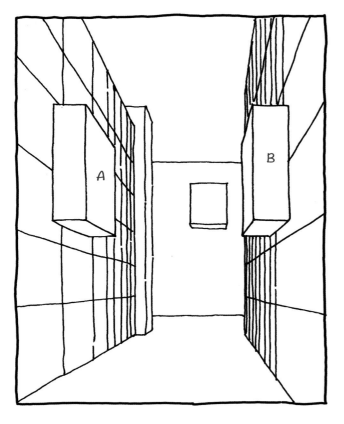

這張的陽台跟前面的有點不一樣，被調整成面對面的陽台了。以中央為始，將它們放到不一樣的位置上，A陽台比B陽台低。

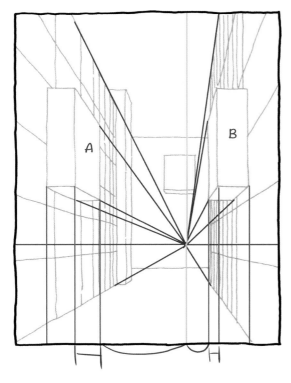

雖然兩扇窗戶都在相同的線上，但是離消失點更近的B窗戶看起來比較窄。無論遠近，離消失點愈近，面就愈窄。

將汽車圖形化之後再畫畫看。
別忘記要先對準消失點。

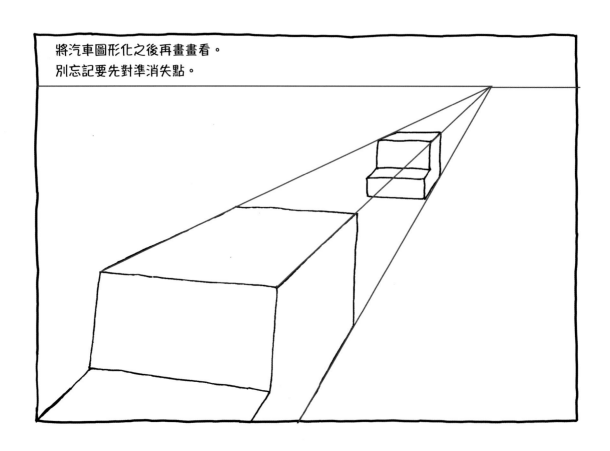

確認看看上面和側面是不是都明顯變窄了。

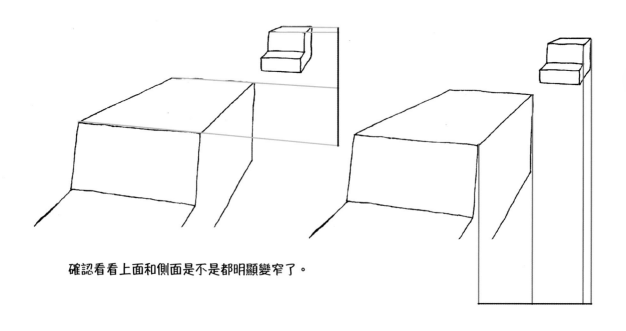

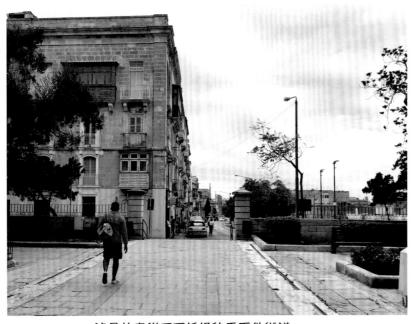

這是故意從正面拍攝的馬爾他街道。
消失點和地平線很好找吧？

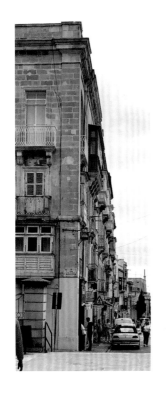

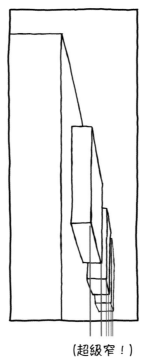

(超級窄！)

這棟建築物的窗戶更靠近中央，
所以窗戶都重疊在一起，
看不到面了。

雖然我好像一直在重複說芝麻小事，
但是這是很多人最常犯錯或沒注意
到的部分。
一定要多加練習，畫出深度。

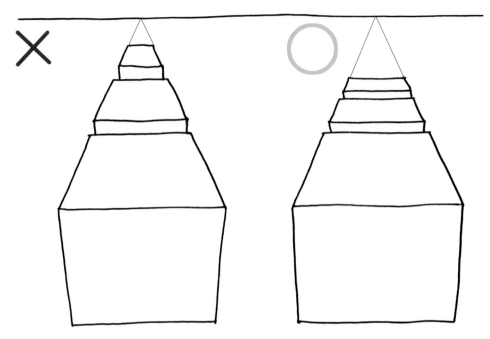

愈往後面，請愈果敢地縮小面的深度。
地平線有可能離注視的位置好幾百公里遠，甚至是幾千公里。
如果像左圖一樣把近處的六面體畫得離地平線太近的話，會變得很不自然。
明明是想畫立方體，但是從第二個開始看起來卻像長方體。

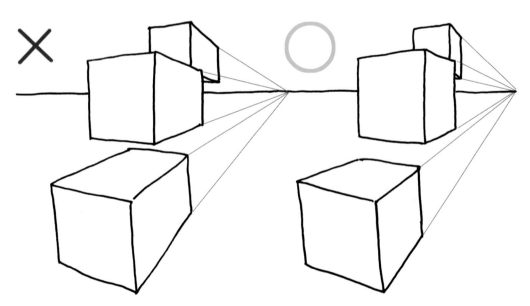

六面體被擺在稍微遠一點的地方了，但是因為畫得太長，
所以沒有立方體的感覺。請適當地縮短長度看看。

這是以一點透視描繪的低視角與高視角圖像。

想成視線高度是落在天空或地面上，而不是落在地平線上就可以了。

直線與橫線互相形成直角，只有垂直線往一個點聚集，對吧？

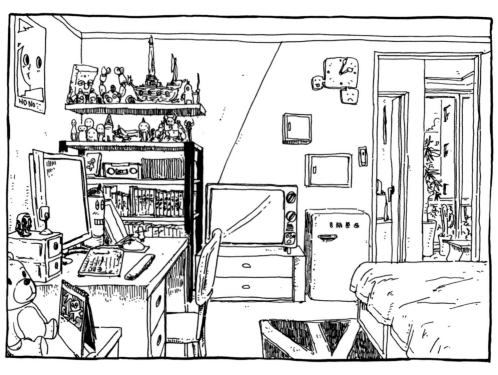

畫畫看自己房間的結構吧？靠想像描繪也可以，不用畫椅子或結構複雜的物體。
我們的目標是隨意擺放近處和遠處的物體，呈現出空間感。

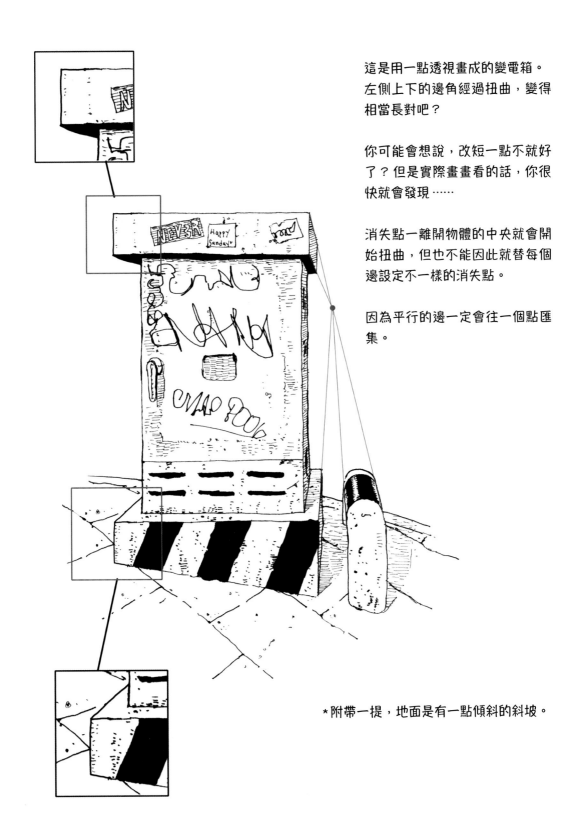

這是用一點透視畫成的變電箱。
左側上下的邊角經過扭曲，變得
相當長對吧？

你可能會想說，改短一點不就好
了？但是實際畫畫看的話，你很
快就會發現……

消失點一離開物體的中央就會開
始扭曲，但也不能因此就替每個
邊設定不一樣的消失點。

因為平行的邊一定會往一個點匯
集。

*附帶一提，地面是有一點傾斜的斜坡。

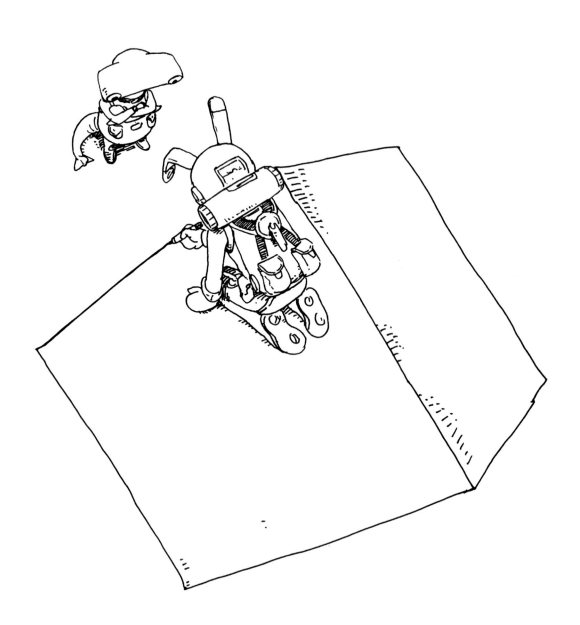

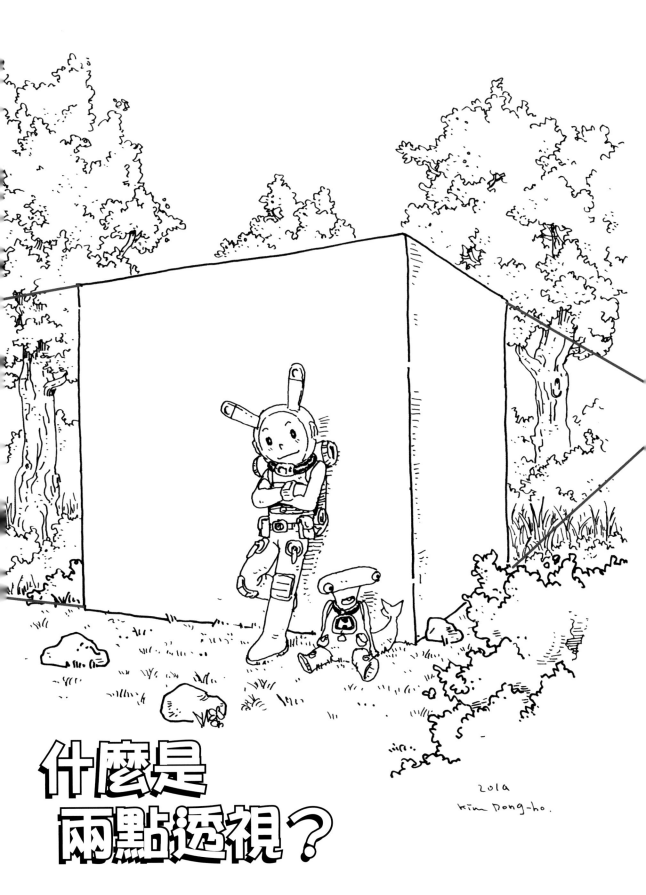

什麼是
兩點透視？

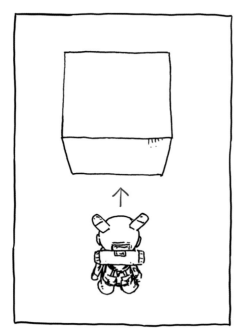 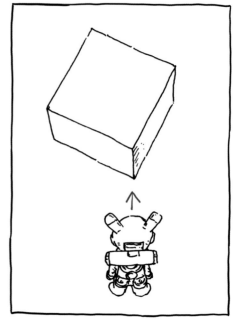

如果說一點透視是從正面觀看，
那把兩點透視想成是從側面來看就可以了。

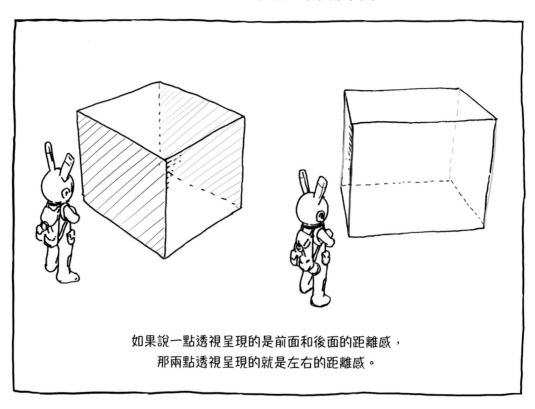

如果說一點透視呈現的是前面和後面的距離感，
那兩點透視呈現的就是左右的距離感。

一點透視

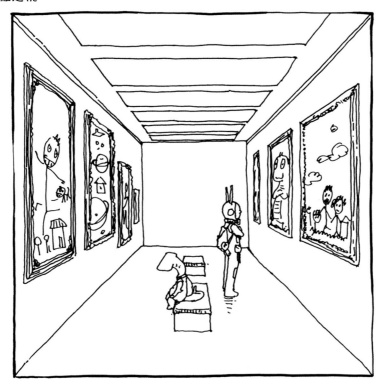

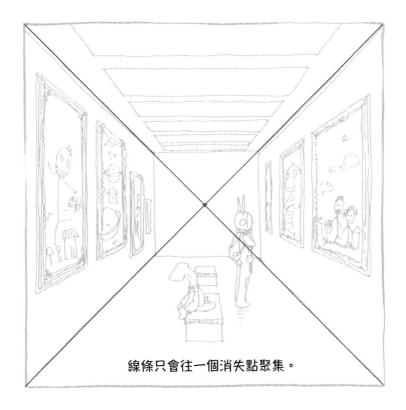

線條只會往一個消失點聚集。

兩點透視

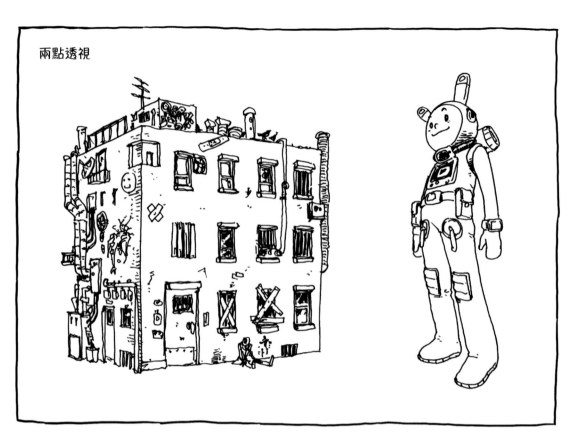

線條往兩側的兩個消失點聚集。

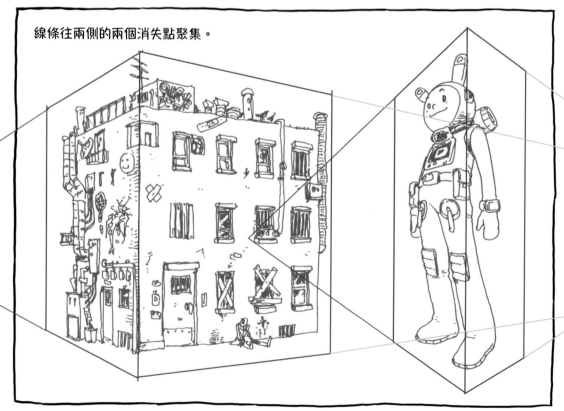

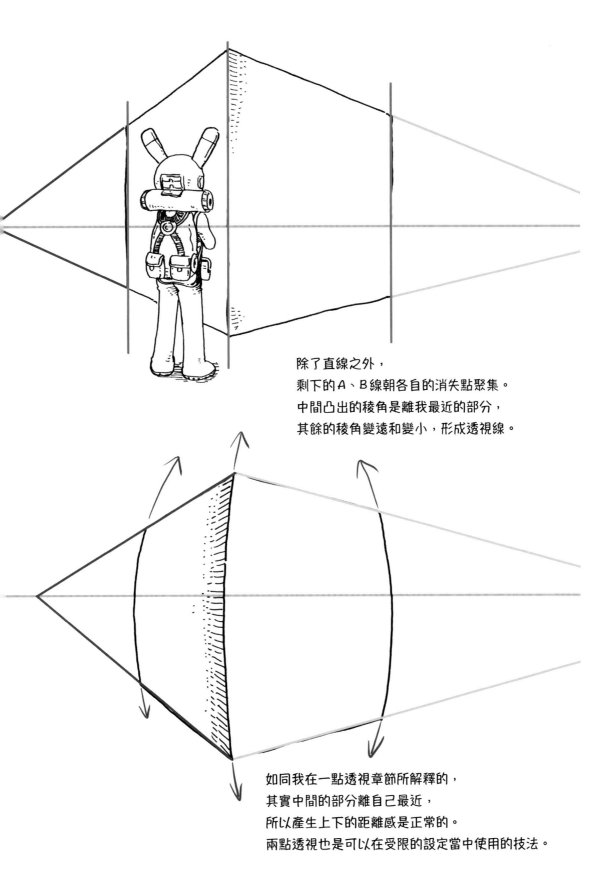

除了直線之外，
剩下的A、B線朝各自的消失點聚集。
中間凸出的稜角是離我最近的部分，
其餘的稜角變遠和變小，形成透視線。

如同我在一點透視章節所解釋的，
其實中間的部分離自己最近，
所以產生上下的距離感是正常的。
兩點透視也是可以在受限的設定當中使用的技法。

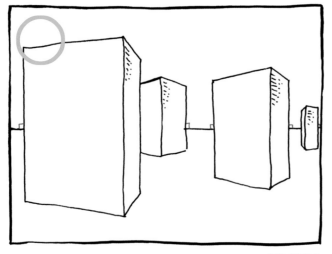

設定六面體的框架時，有一點需要多加留意。直線不會匯集在一起，所以隨時都要跟地平線保持直角的關係。

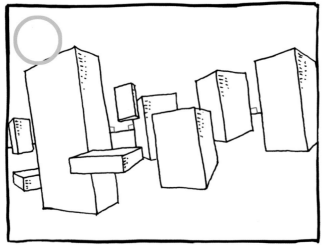

若地平線是斜的，那也要呼應這點，把六面體畫成斜的。

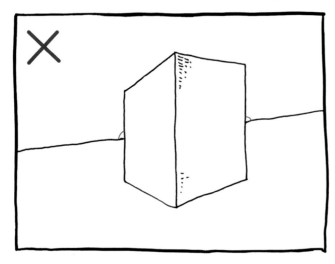

地平線是斜的，六面體卻被畫得方方正正的，這樣不行吧？

我可以出個題目嗎？

請按照以下的視線高度描繪最基本的兩點透視六面體看看。

盡量畫得大一點。

不要覺得麻煩就跳過，請畫畫看。

有個重點初學者一定要搞清楚。

你畫的六面體是長這樣嗎？

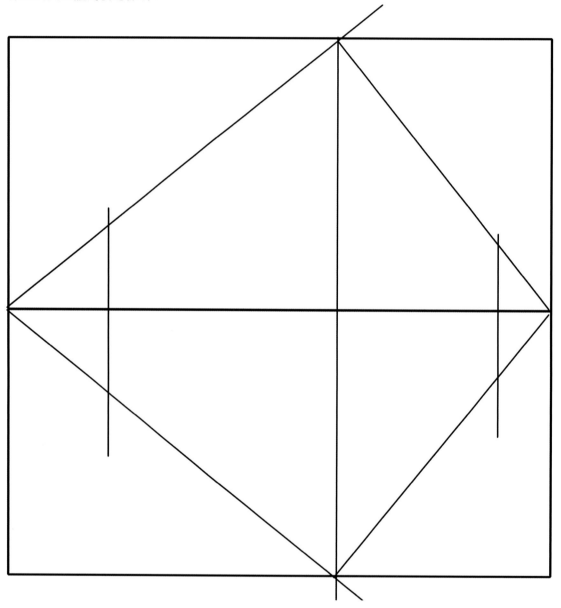

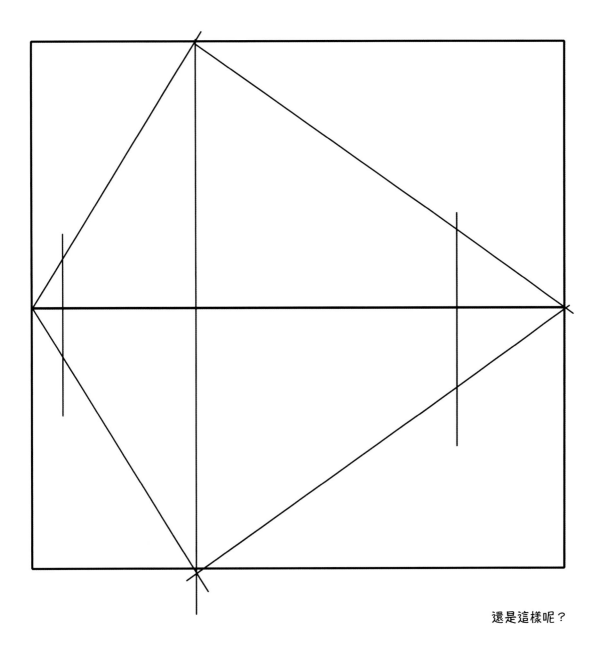

還是這樣呢？

我是這樣畫的。

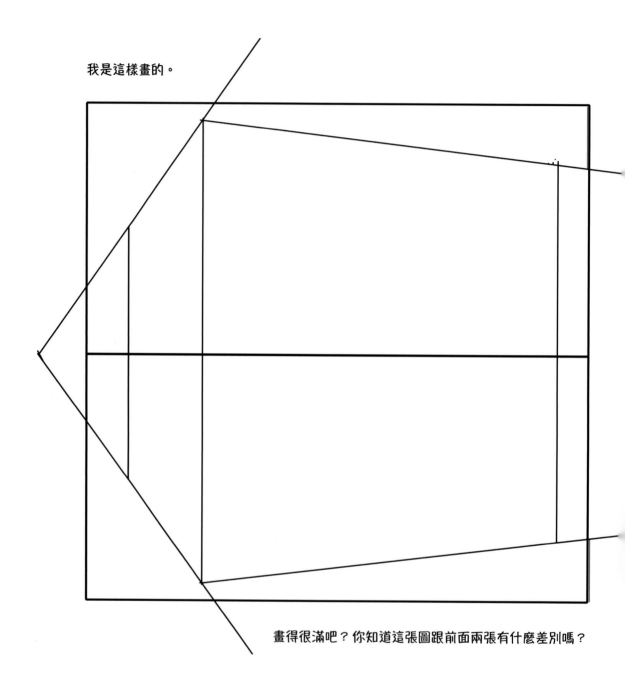

畫得很滿吧？你知道這張圖跟前面兩張有什麼差別嗎？

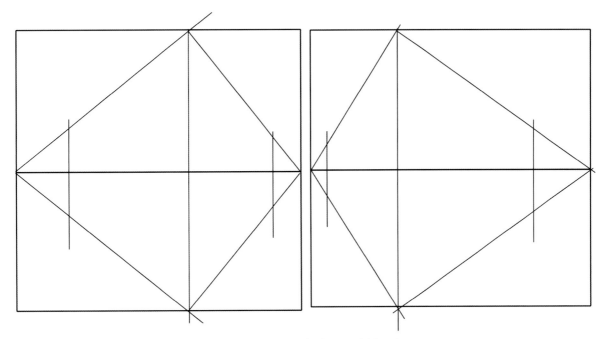

這兩張圖的兩個消失點都位於紙張內。

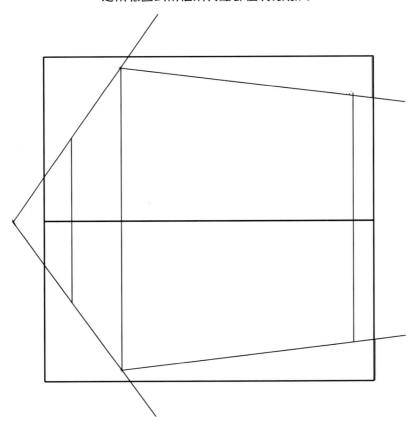

但是這張圖的兩個消失點都在紙張外。

我再重新整理說明一遍。

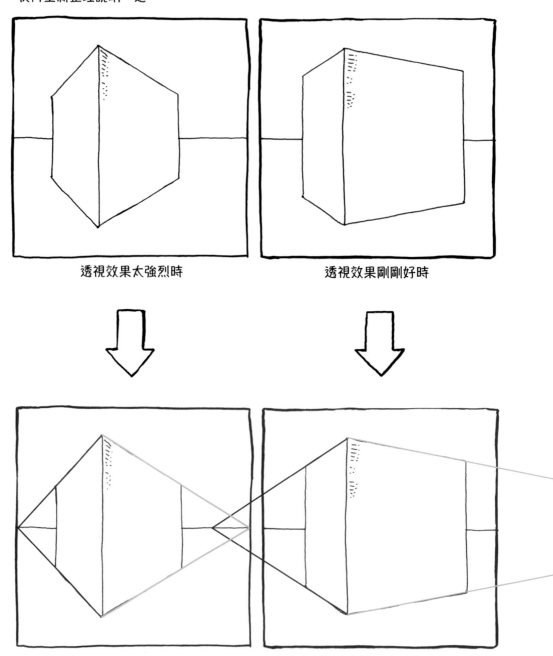

透視效果太強烈時　　　　　　　　　　透視效果剛剛好時

消失點的間隔很窄,兩個點都在紙張內,所以不像以直角形成的六面體,看起來很歪。這樣很難將六面體畫滿整個紙張。

消失點的間隔寬闊,兩個點都在紙張外。描繪以普通人的視野觀看的物體時,請適當調整兩個消失點,將其放到紙張外。

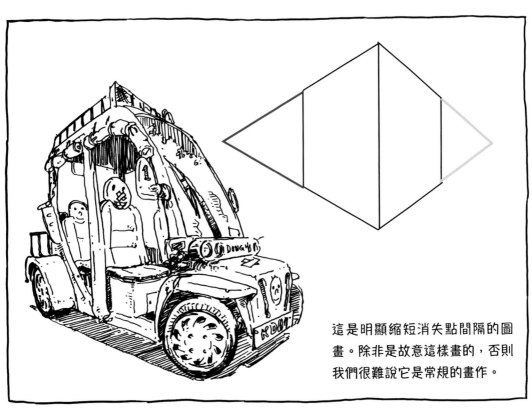

這是明顯縮短消失點間隔的圖畫。除非是故意這樣畫的，否則我們很難說它是常規的畫作。

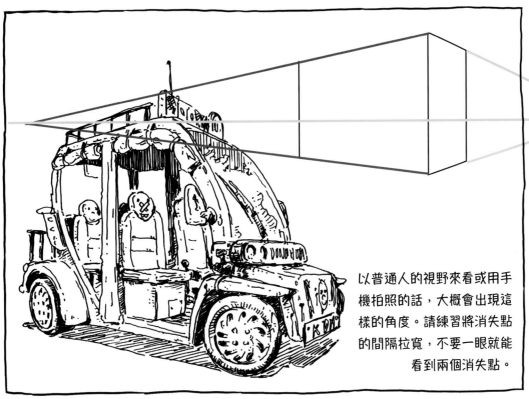

以普通人的視野來看或用手機拍照的話，大概會出現這樣的角度。請練習將消失點的間隔拉寬，不要一眼就能看到兩個消失點。

還有一個特別需要注意的地方。兩點透視跟一點透視不一樣，
會產生角度，所以必須決定好要以什麼角度來畫。

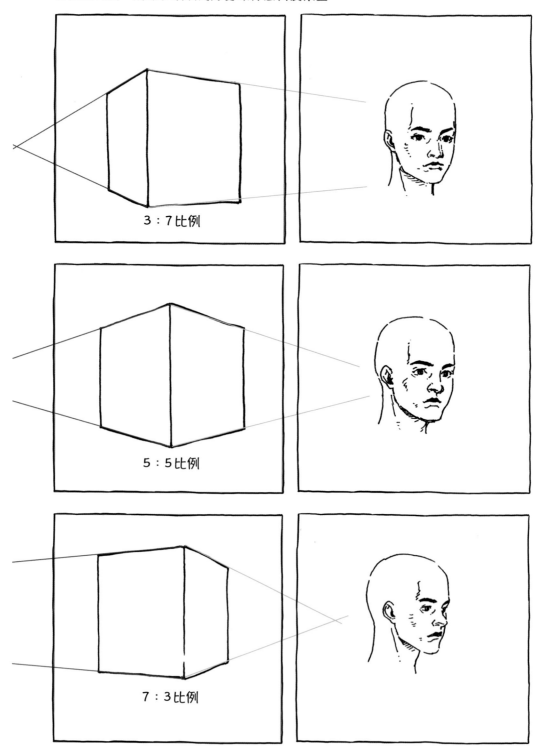

3：7比例

5：5比例

7：3比例

大致上可以分成三種角度。

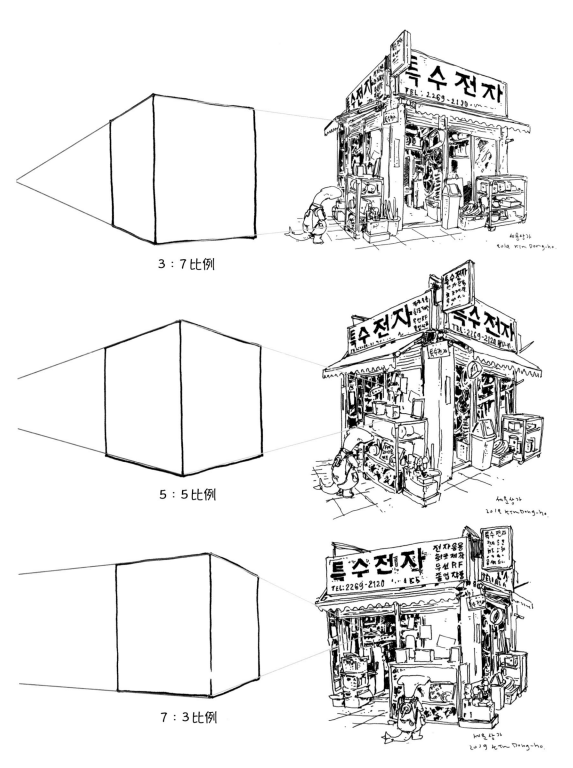

3：7比例

5：5比例

7：3比例

以第二種5：5比例描繪時，怎麼看都有點不自然，構圖看起來會比其他角度的還要不穩。

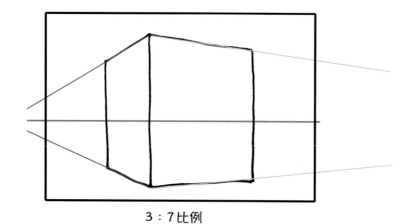

左側窄面的消失點比較近,而右側寬面的消失點比較遠。雖然這聽起來很理所當然,但是知道這一點再畫比較方便。

3：7比例

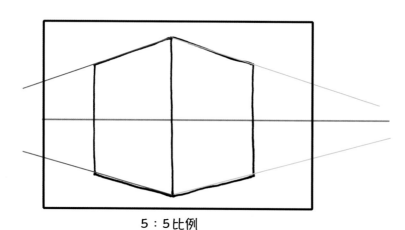

這張圖左右兩側的消失點距離一樣。

5：5比例

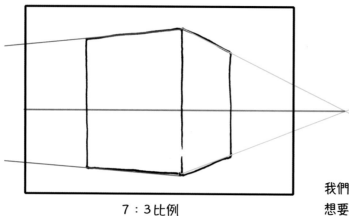

最後一張圖的左側消失點很遠,而右側的消失點比較近。

我們來整理一下重點吧?
想要畫出自然的兩點透視六面體的話
― 要將消失點設定在圖紙之外。
― 其中一邊的消失點離物體近,
另一邊的消失點離物體遠。

7：3比例

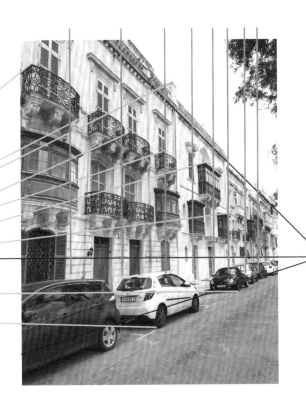

這是以兩點透視的角度拍攝的照片。把線條向左右聚集而形成的兩個消失點連起來，就會出現地平線。我們可以看到垂直延伸的直線是平行的。

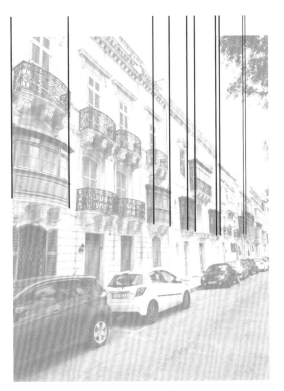

這張照片還有一個需要確認的地方，你現在應該知道是什麼了吧？

我們要注意相連的窗戶面積，窗戶愈遠，面積就愈窄。
這是必須一直強調的重點。

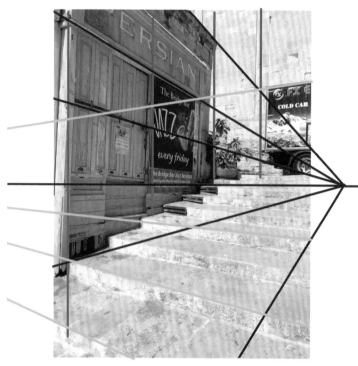

我們也從這張圖找找看地平線、消失點和我再三強調的地方吧？

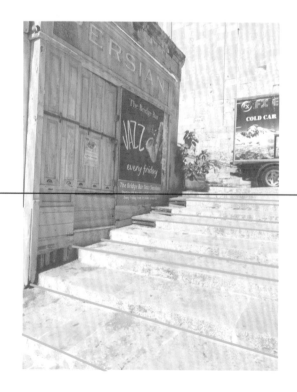

階梯的寬度也是離地平線愈近就愈窄。

只看照片的話可能會覺得很枯燥和混亂，所以親手畫畫看吧？

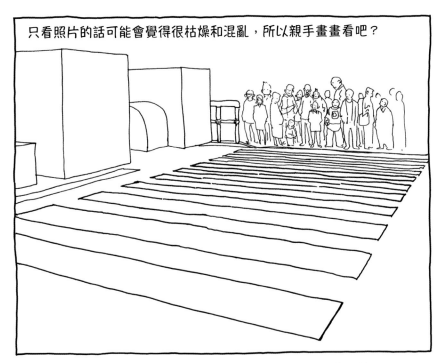

斑馬線和汽車的面積明顯變窄，所以能感覺到空間感，對吧？

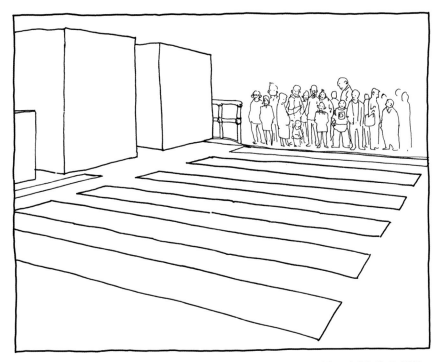

這張畫雖然也對準了消失點，但是面積的變化不大，所以空間感不明顯。

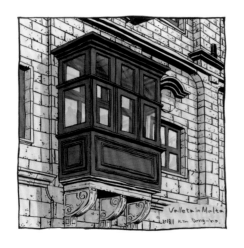

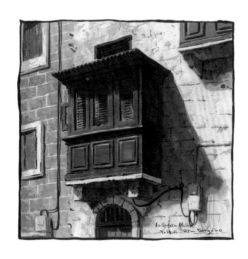

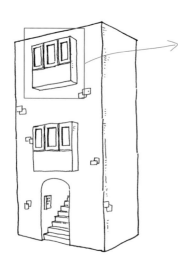

可以看成兩點透視！

其實，這張圖的窗戶是從下面看的角度畫的，所以要按照三點透視法來畫。
從遠處拍攝建築物的話，可以拍成兩點透視。就當作裁切掉部分的窗戶了，用兩點透視法來畫。

2019
KIM Dong-ho.

＊附帶一提，這張跟前面採用一點透
　視的畫作不一樣，我把地板修成平
　行的了。

* 我是強調過7：3比例的重要性，但是畫畫哪有什麼正確答案呢？
  自由發揮也可以！

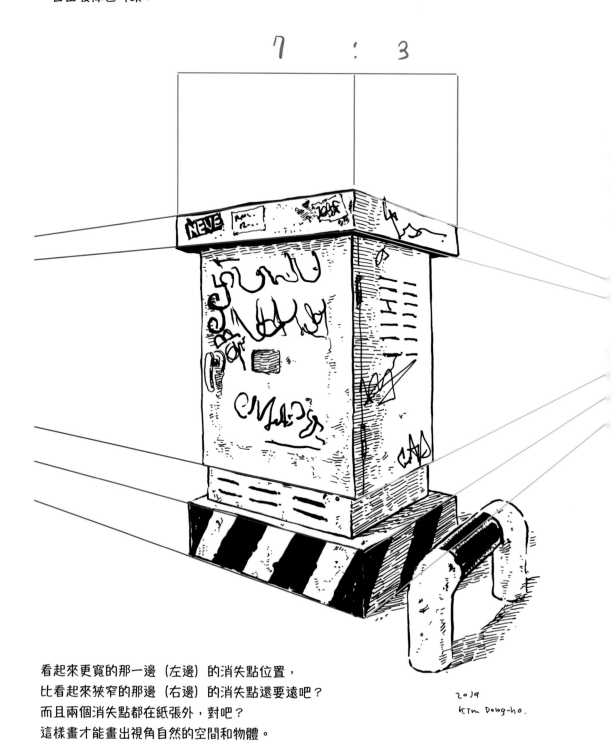

看起來更寬的那一邊（左邊）的消失點位置，
比看起來狹窄的那邊（右邊）的消失點還要遠吧？
而且兩個消失點都在紙張外，對吧？
這樣畫才能畫出視角自然的空間和物體。

# 什麼是三點透視？

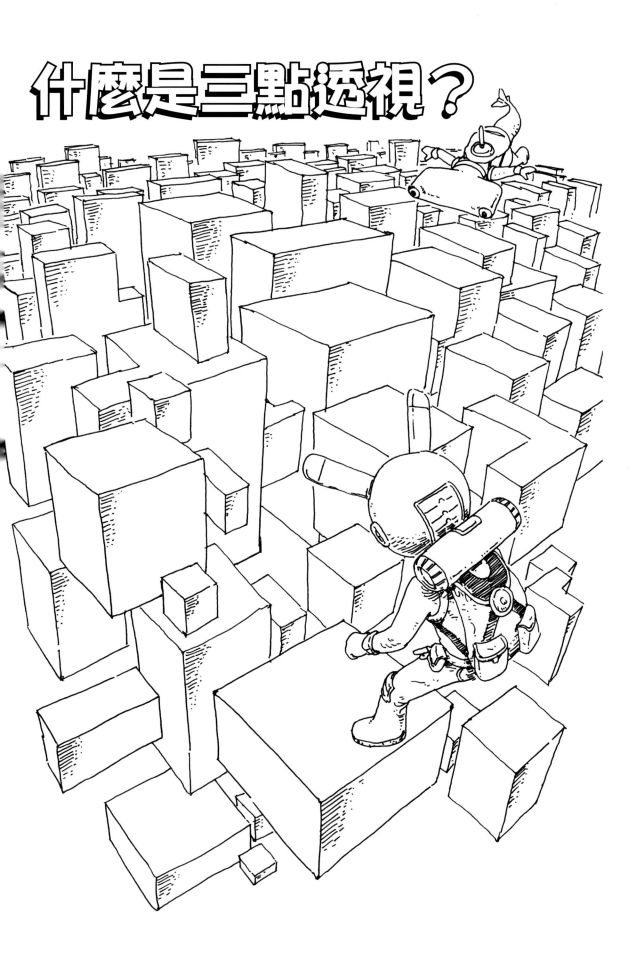

我們能看到各種角度的空間和物體。
無論在哪看到什麼，都會產生角度和距離感。

簡而言之，比起正面或半側面，一般來說都是
從下方仰視或從上方俯瞰的角度。

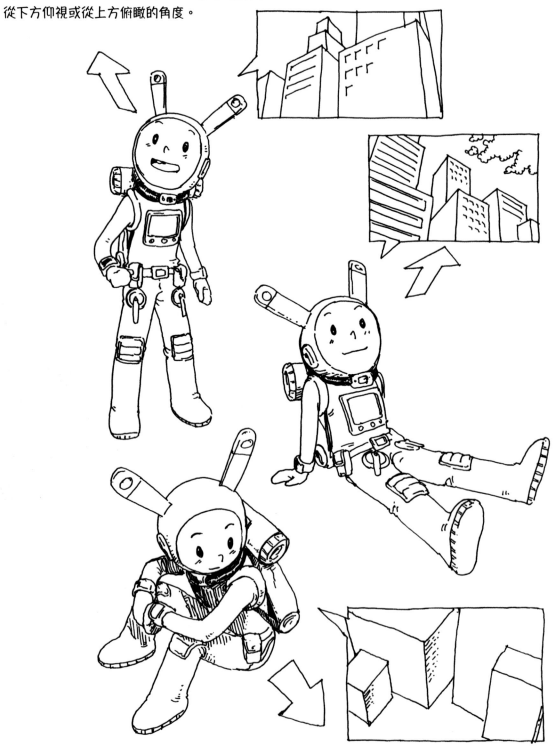

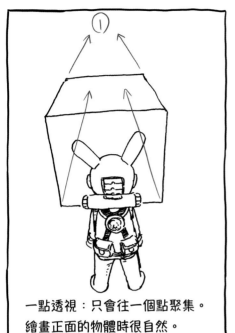

一點透視：只會往一個點聚集。
繪畫正面的物體時很自然。

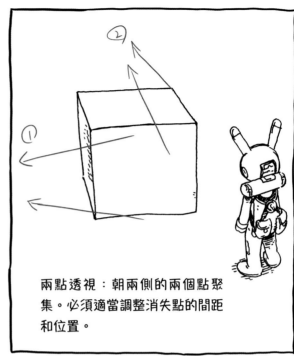

兩點透視：朝兩側的兩個點聚
集。必須適當調整消失點的間距
和位置。

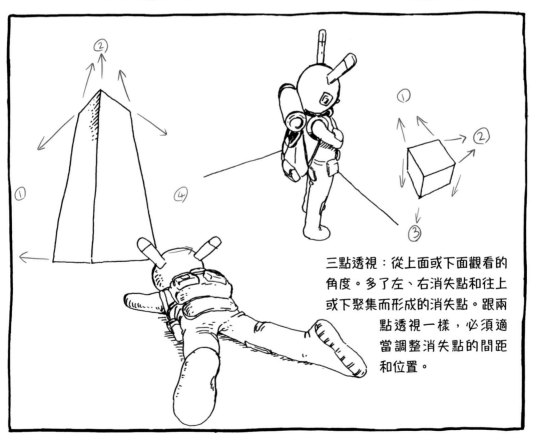

三點透視：從上面或下面觀看的
角度。多了左、右消失點和往上
或下聚集而形成的消失點。跟兩
點透視一樣，必須適
當調整消失點的間距
和位置。

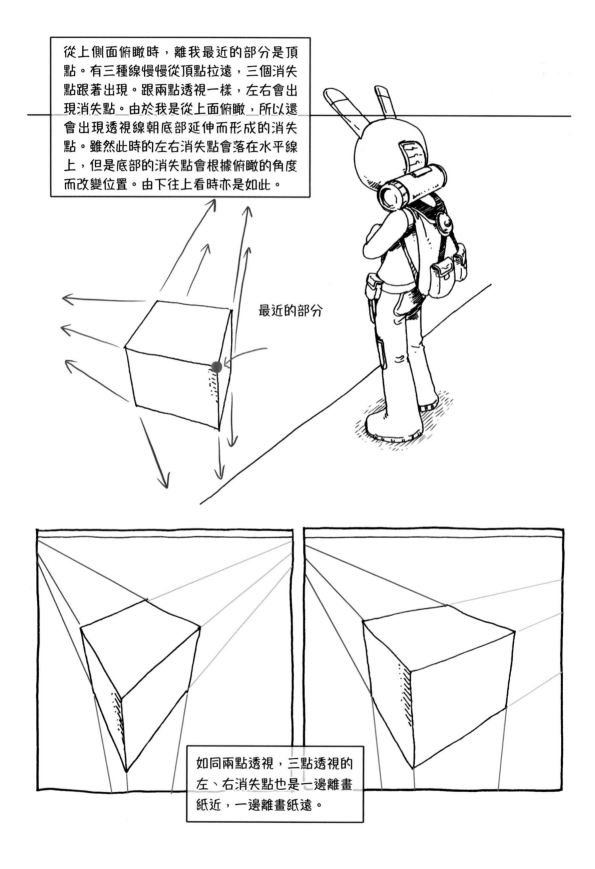

從上側面俯瞰時，離我最近的部分是頂點。有三種線慢慢從頂點拉遠，三個消失點跟著出現。跟兩點透視一樣，左右會出現消失點。由於我是從上面俯瞰，所以還會出現透視線朝底部延伸而形成的消失點。雖然此時的左右消失點會落在水平線上，但是底部的消失點會根據俯瞰的角度而改變位置。由下往上看時亦是如此。

最近的部分

如同兩點透視，三點透視的左、右消失點也是一邊離畫紙近，一邊離畫紙遠。

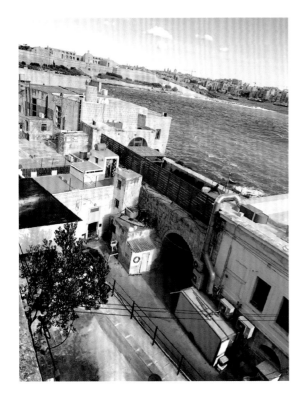

拍照的時候相機有點斜，所以水平線是斜的。垂直線要好好畫才行。

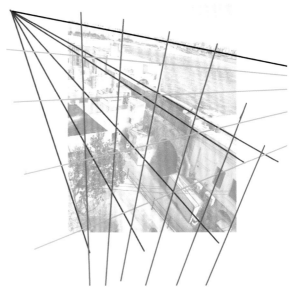

這是我一直強調的部分。愈後面（離消失點、水平線愈近）的欄杆寬度愈窄。

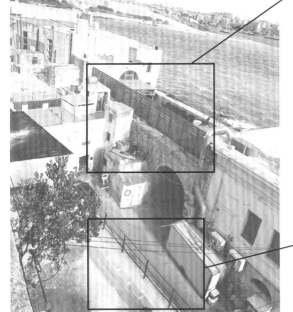

前面的欄杆也是一樣。為了特意呈現出距離感，連續畫出窗戶或建築物也是不錯的方法。

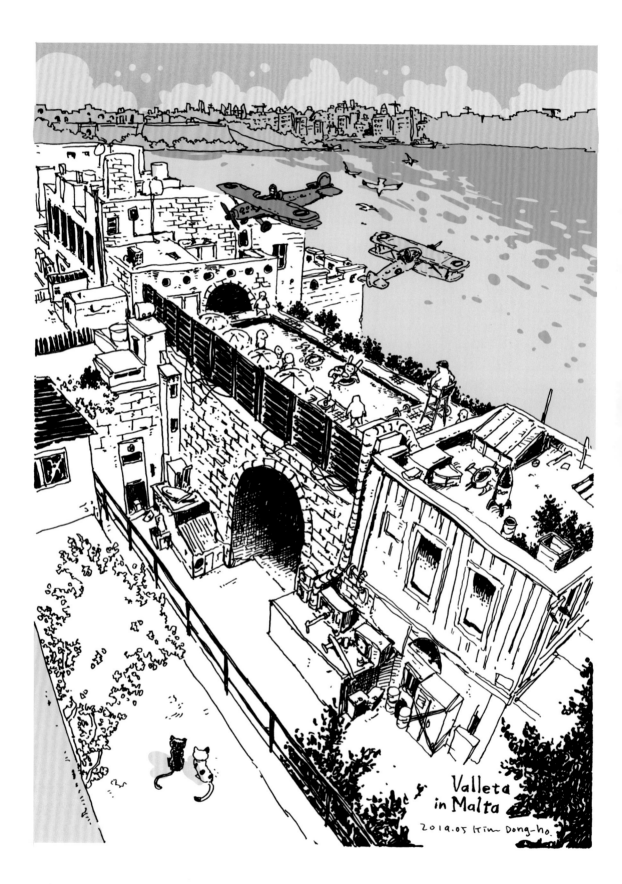

Valleta
in Malta
2019.05 Kim Dong-ho

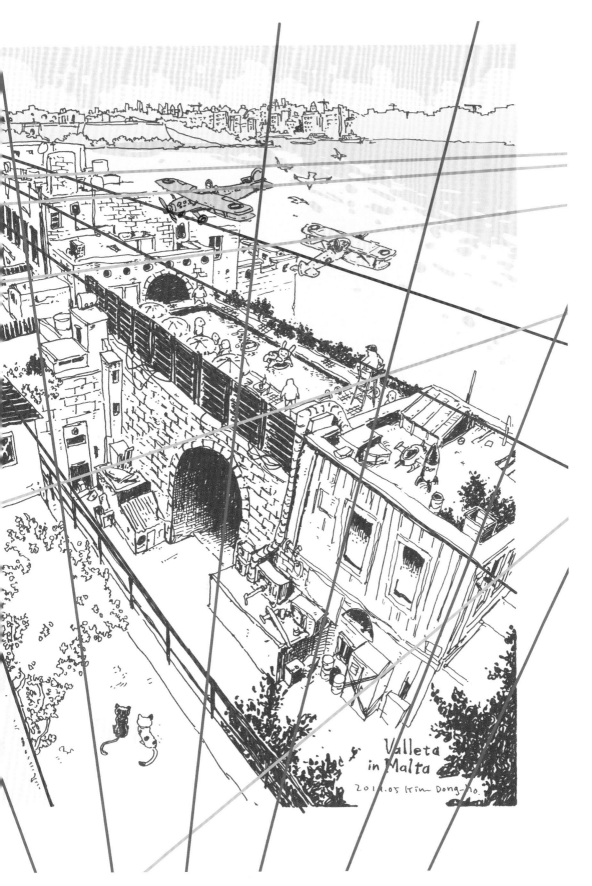

Valleta
in Malta
2011.05 Kim Dong-ho.

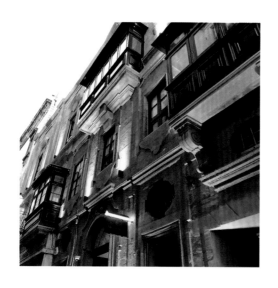 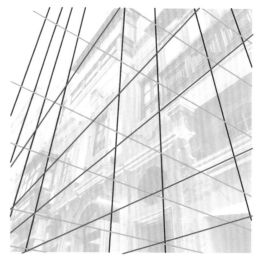

請先確認左右的消失點位置
各自離畫紙多遠。

這是很適合解說的照片資料。無
論是凸出的陽台的距離，還是中
間三扇窗戶的距離，都很自然地
縮小了。

親自畫畫看就會知道三點透視跟
一、兩點不一樣。作畫時也要朝上
縮小，所以畫起來有點麻煩。

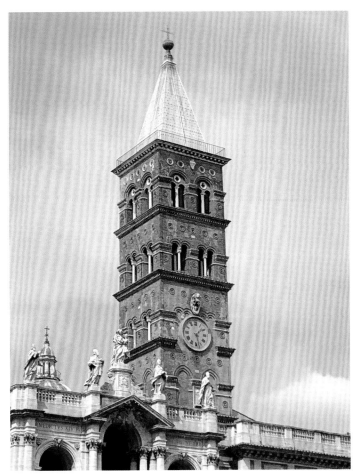

我太強調縮窄這件事了，彷彿在
灌輸大家那就是透視原理的一
切，所以我們來看一下其他參考
資料。請仔細想想看觀看這座塔
樓的我身在何處。

我的觀看位置在相當遠的地方。

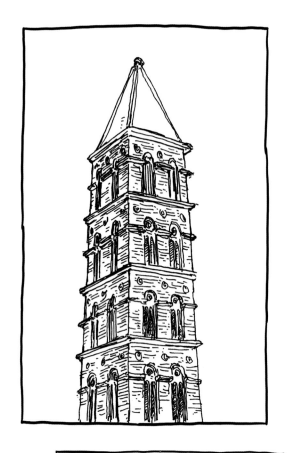

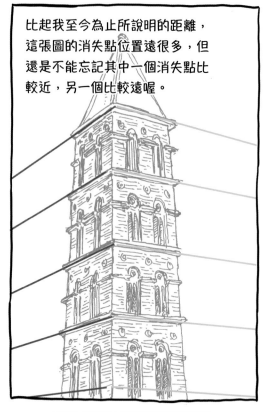

比起我至今為止所說明的距離，
這張圖的消失點位置遠很多，但
還是不能忘記其中一個消失點比
較近，另一個比較遠喔。

而且有別於我前面所解釋的，
窗戶的大小不可以急遽縮小。

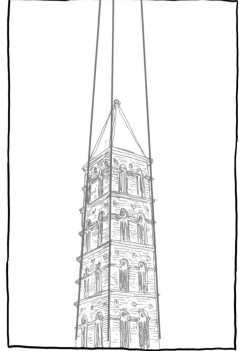

透視線往上延伸而匯集的消失點也設定
在相當遠的地方。因為這是從遠處觀看
的角度，所以窗戶和整個塔樓縮小的感
覺被削弱了。總結來說，想成遠方物體
所使用的透視效果比較少就可以了。

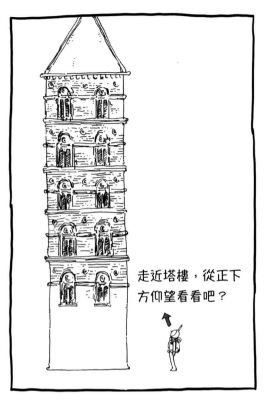

走近塔樓，從正下方仰望看看吧？

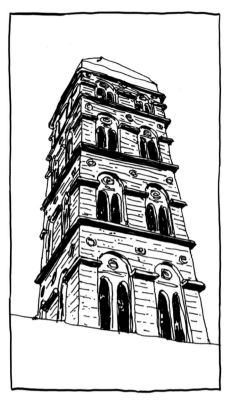

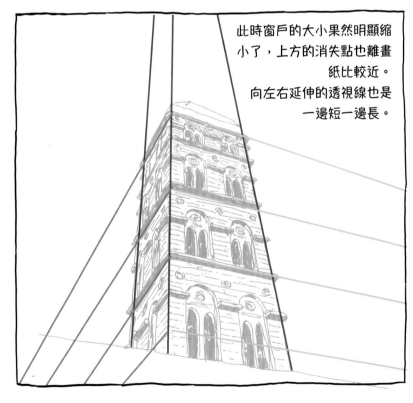

此時窗戶的大小果然明顯縮小了，上方的消失點也離畫紙比較近。
向左右延伸的透視線也是一邊短一邊長。

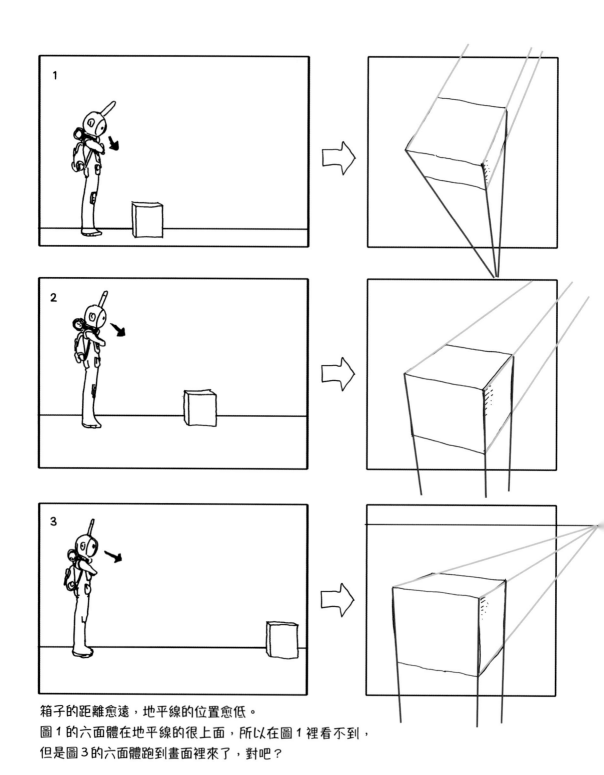

箱子的距離愈遠，地平線的位置愈低。
圖1的六面體在地平線的很上面，所以在圖1裡看不到，
但是圖3的六面體跑到畫面裡來了，對吧？

而且垂直線的消失點位置也漸漸變遠。雖然可以看到1號
六面體的直線的消失點，但是我們幾乎無法確認3號的。

結論是距離愈遠，箱子漸漸看起來像平面。

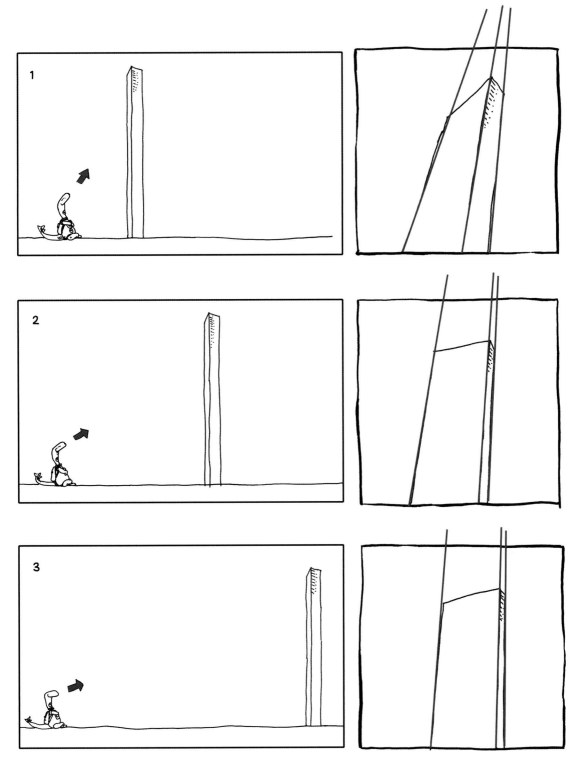

建築物的距離愈遠，透視線的角度愈平緩，地平線的位置
愈上面。
低角度和高角度一樣，垂直線所匯集的消失點位置會漸漸
變遠。無論是高角度，還是低角度，距離愈遠便愈接近平
面的狀態。

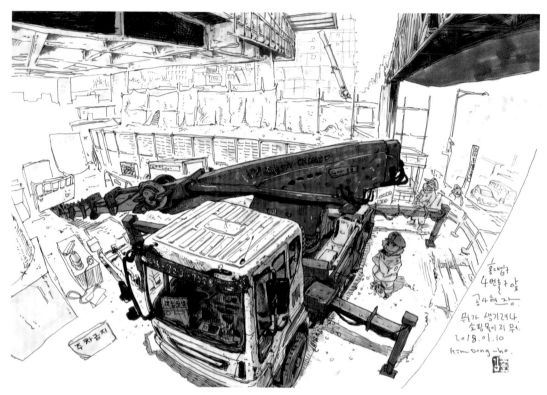

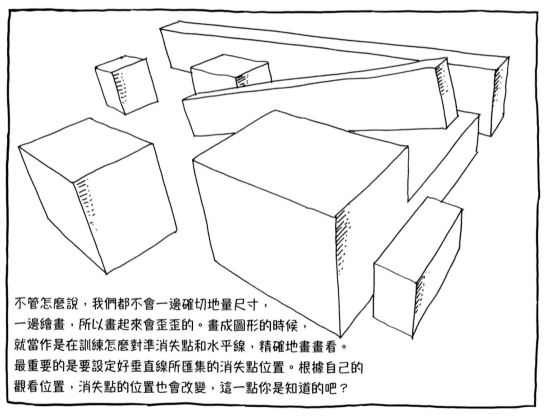

不管怎麼說,我們都不會一邊確切地量尺寸,
一邊繪畫,所以畫起來會歪歪的。畫成圖形的時候,
就當作是在訓練怎麼對準消失點和水平線,精確地畫畫看。
最重要的是要設定好垂直線所匯集的消失點位置。根據自己的
觀看位置,消失點的位置也會改變,這一點你是知道的吧?

～ MEMO　畫畫看！

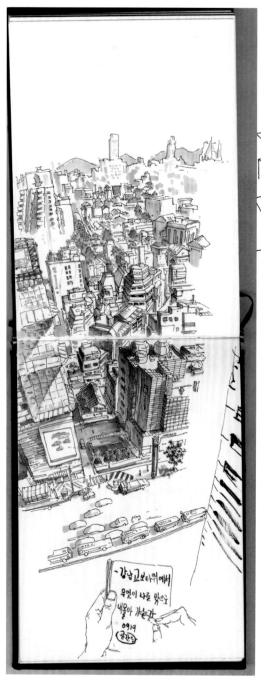

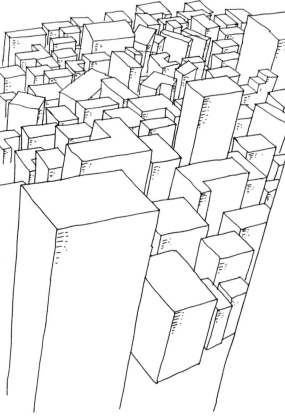

這是從20樓左右的高度俯瞰的江南教保十字路口風景。後面有坡路，也有角度不同的建築物矗立著。這該怎麼處理比較好呢？

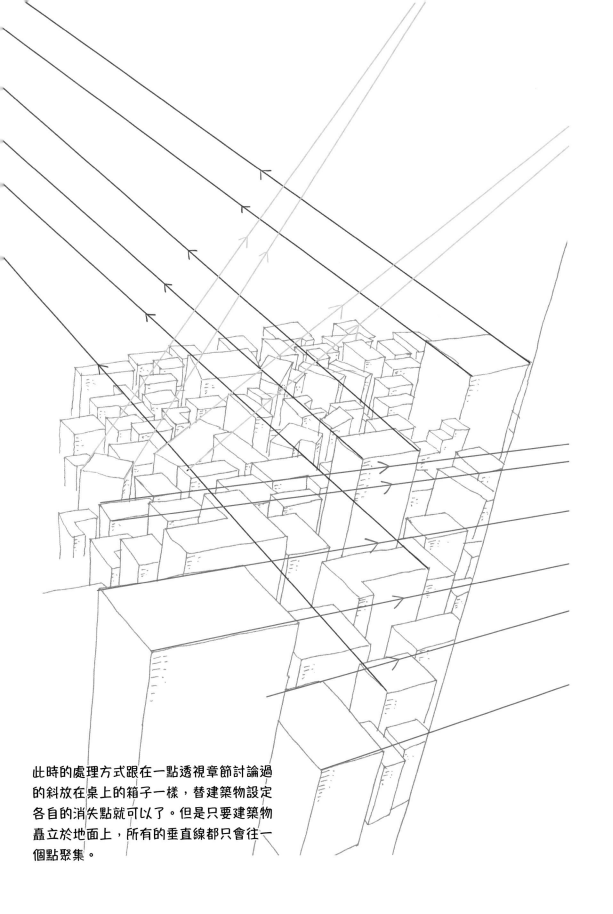

此時的處理方式跟在一點透視章節討論過
的斜放在桌上的箱子一樣，替建築物設定
各自的消失點就可以了。但是只要建築物
轟立於地面上，所有的垂直線都只會往一
個點聚集。

일하다 담배피우러 나온 사람.

여행온 사람.
　데이트 하는 사람.
여행가는 사람.
　산책나온 사람.
　　아직도 공중전화를 쓰는 사람.
일을 마치고 돌아가는 사람.
　　영업나온 사람.

- 종노삼가 사람 크로키.
　　이공일사.십.김동호.

這是角度平緩的三點透視。
請一邊調整垂直線消失點的
位置，一邊畫畫看。

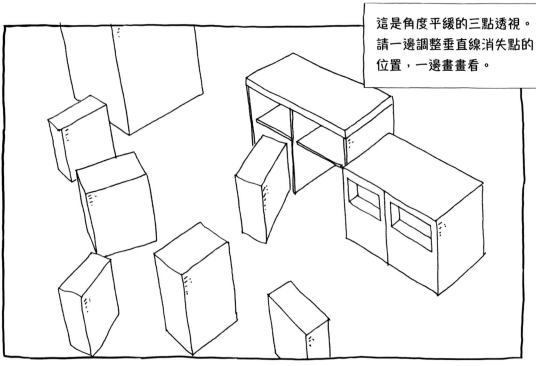

三點透視畫畫看吧？

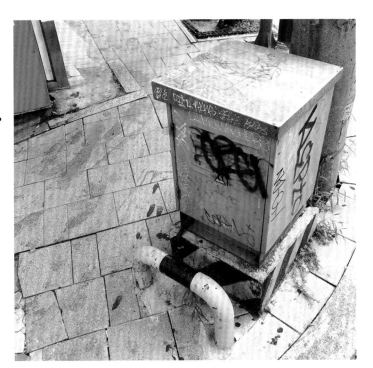

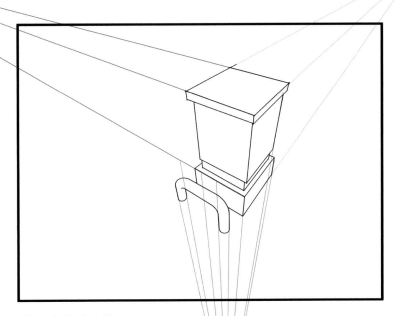

請先找出視線高度和消失點。
在遠處找到左邊的消失點，在
近處找到右邊的消失點。

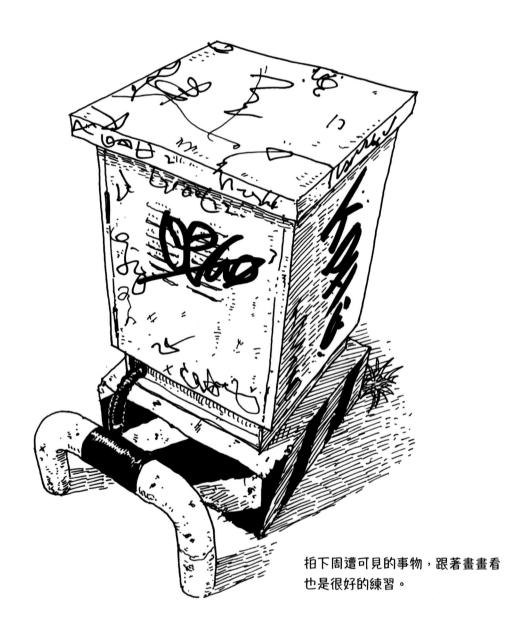

拍下周遭可見的事物，跟著畫畫看
也是很好的練習。

MEMO 畫畫看！

**PART 04**

# 隨鏡頭改變的呈現方法

# 什麼是廣角鏡頭？

至今我們觀察了根據視點所產生的變化，現在則要理解
並靈活應用各種視點的角度。即使是看向同一個方向，
我們也可以改變視野角度，呈現出不一樣的場面。
從某個角度來說，我現在要說的也屬於相機鏡頭的領域。

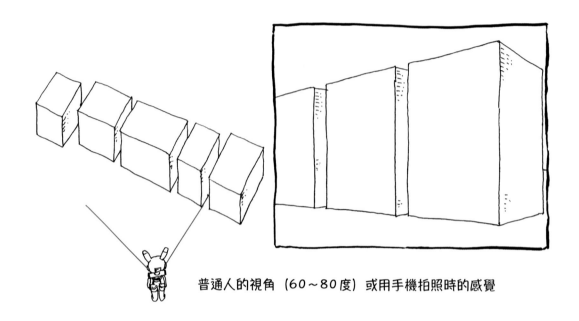

普通人的視角（60～80度）或用手機拍照時的感覺

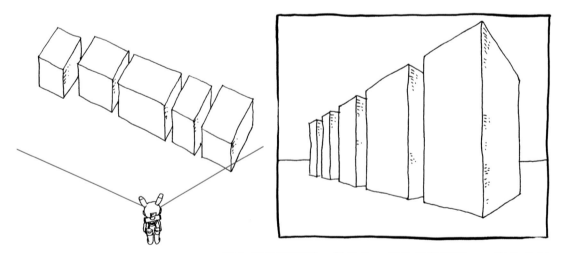

裝上廣角鏡頭時，視角會一下子變得開闊，一眼能看到
更多的背景。

廣角鏡頭相機

裝上自拍鏡頭的手機相機

以一般相機自拍的畫面

裝上廣角鏡頭後自拍的畫面
(所以這種鏡頭被稱為自拍鏡頭)

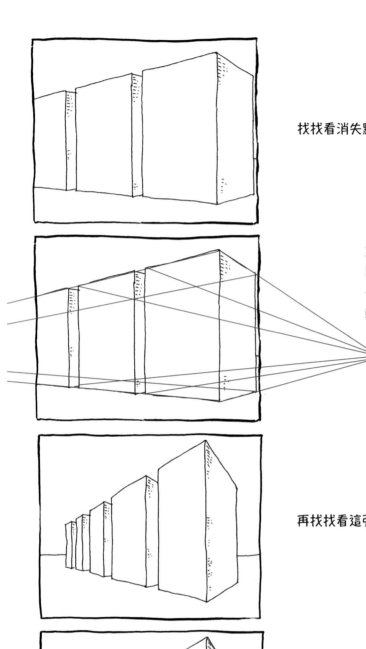

找找看消失點和地平線吧？

就像我在解說兩、三點透視時強調過的，兩個消失點之一離圖紙很遠，另一個則比較近，對吧？

再找找看這張的吧？

消失點之間的距離變得非常窄，有一個消失點甚至跑到圖紙裡了。

～MEMO　畫畫看！

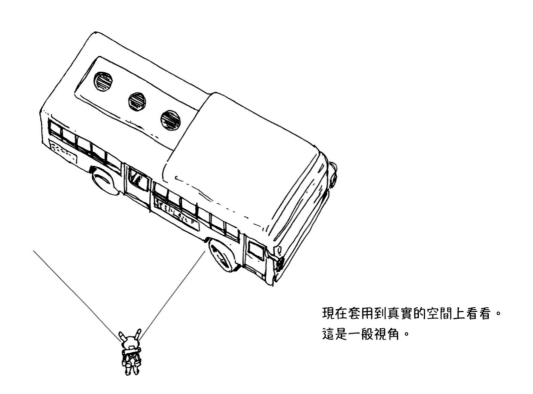

現在套用到真實的空間上看看。
這是一般視角。

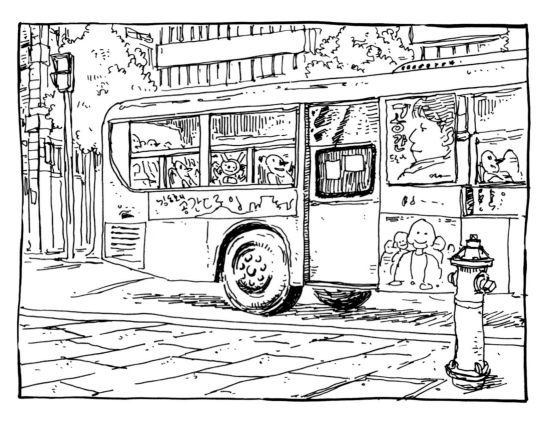

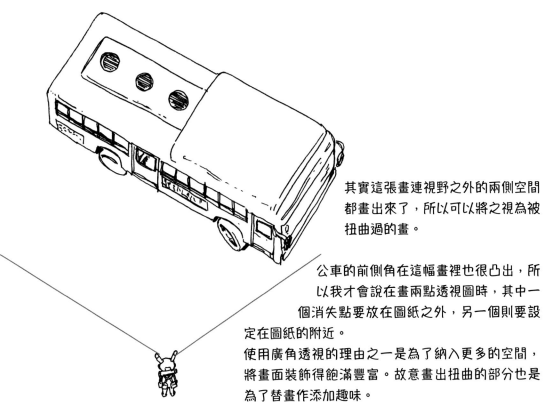

其實這張畫連視野之外的兩側空間
都畫出來了，所以可以將之視為被
扭曲過的畫。

公車的前側角在這幅畫裡也很凸出，所
以我才會說在畫兩點透視圖時，其中一
個消失點要放在圖紙之外，另一個則要設
定在圖紙的附近。

使用廣角透視的理由之一是為了納入更多的空間，
將畫面裝飾得飽滿豐富。故意畫出扭曲的部分也是
為了替畫作添加趣味。

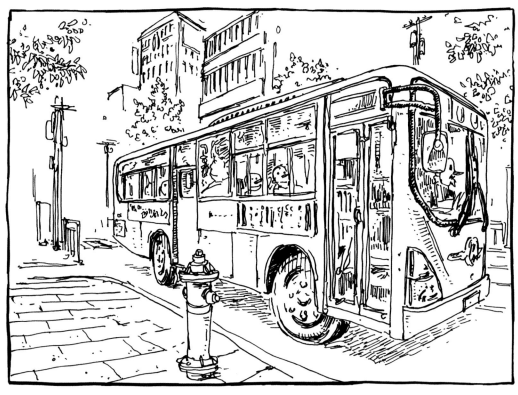

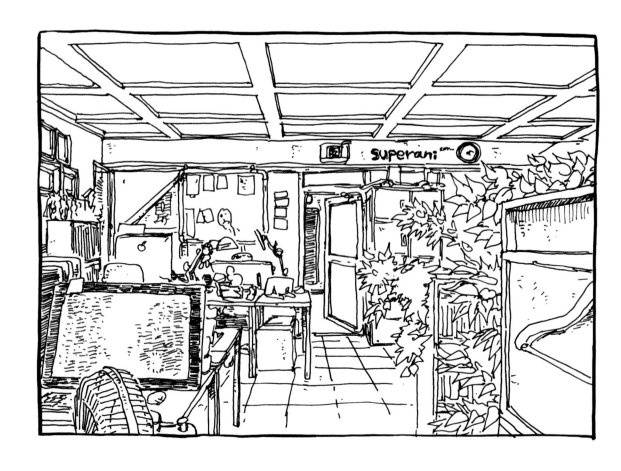

這是以一般視角拍攝或描繪的圖。看了沒什麼感覺，對吧？

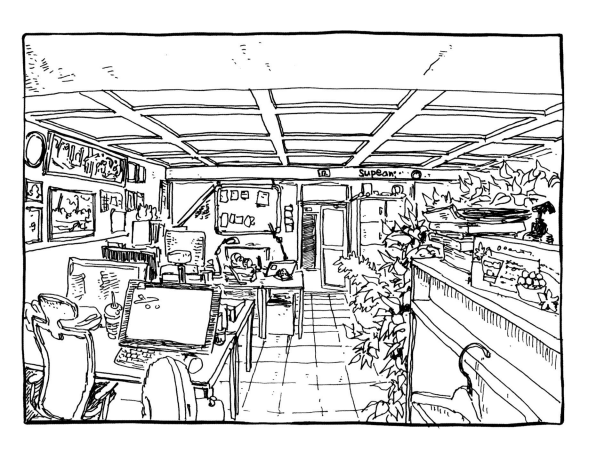

雖然在比較之前沒什麼感覺，但是一旦經過比較，就會覺得原本的視角給人一種沉悶的感覺。在需要說明情況或想要呈現豐富內容的時候，使用廣角透視來畫的話，應該很適合吧？

這是從４樓高的建築物往窗外看的情景。

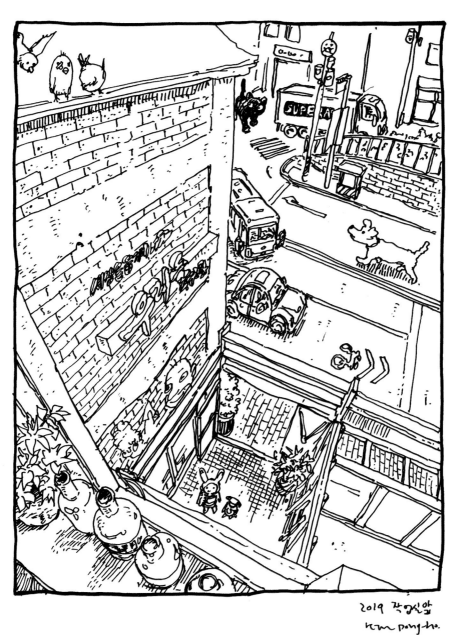

這張畫面果然比較豐富，故事性強。

不過，一切都要根據情況來用。
譬如說，想在畫漫畫的時候，聚焦於人物身上。

氣氛極度緊張，想要利用人物的表情和台詞等等表現出現場
的氣氛……

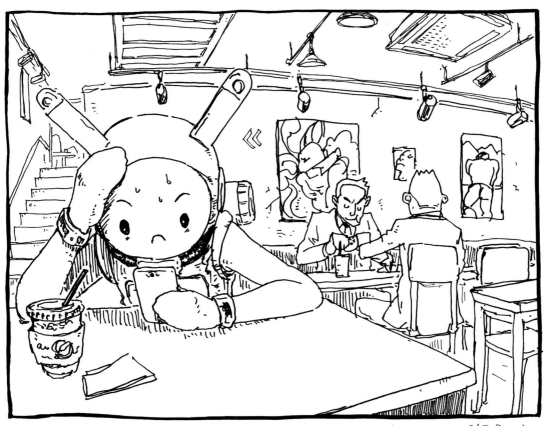

此時沒必要為了呈現好看的空間，畫出太多東西來破壞掉
作品的意圖。
(當然不是說這樣畫就會破壞掉整個緊張的氣氛。)

想要躲起來偷看什麼的情況。
最好強調角色的表情或氣氛。

沒必要讓背景或其他角色搶走焦點。

但如果是必須說明情況或呈現角色所在的空間構圖等等，需要用到廣角透視的時候，毫不保留地發揮透視繪畫實力也很好。

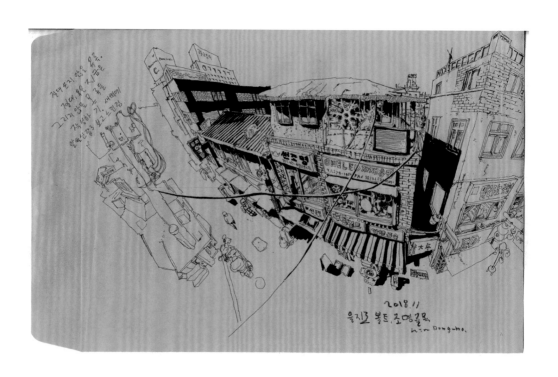

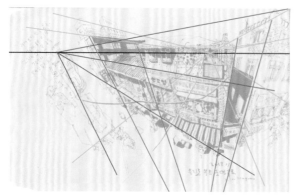

看起來有點不自然吧？但我們還是可以知道地平線和消失點的位置。連接兩邊的消失點之後所出現的地平線隨時都要保持水平狀態。這幅畫畫得更誇張，所以多了點趣味。消失點的間距非常窄，所以右邊的建築群要往右邊靠攏，構圖看起來才會穩定一些。作畫時，也可以像這樣根據消失點的間距為圖畫帶來變化。

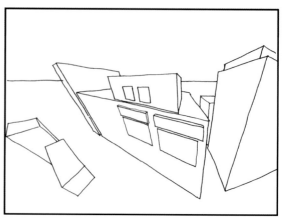

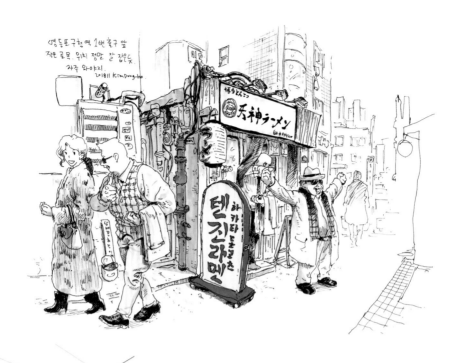

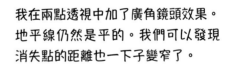

我在兩點透視中加了廣角鏡頭效果。
地平線仍然是平的。我們可以發現
消失點的距離也一下子變窄了。

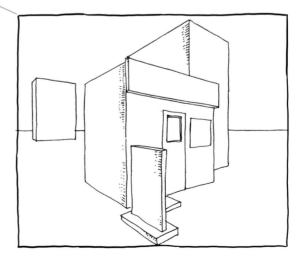

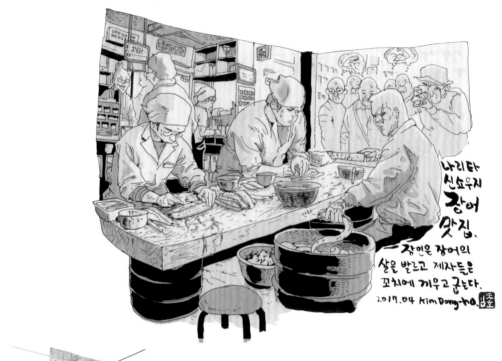

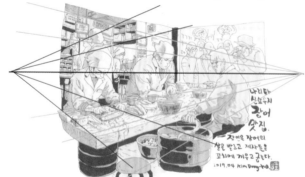

這張也在兩點透視中加了廣角透視效果。

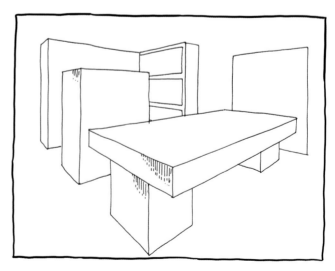

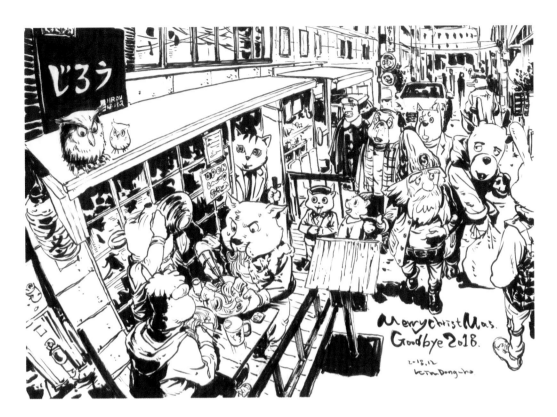

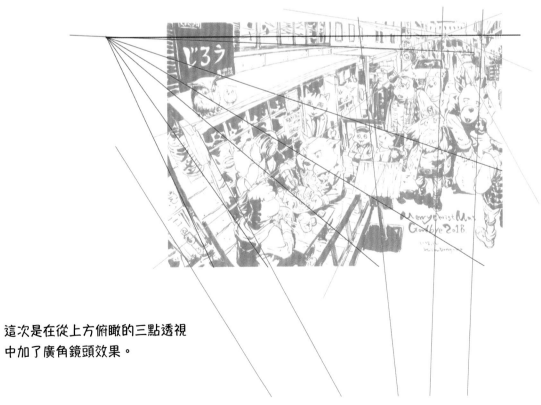

這次是在從上方俯瞰的三點透視
中加了廣角鏡頭效果。

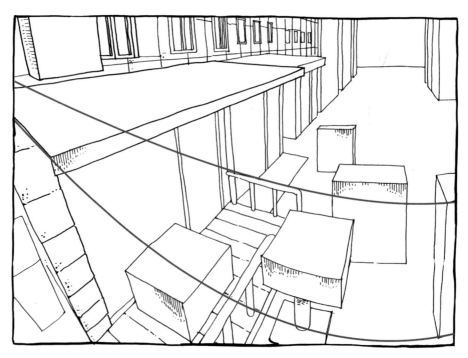

往左延伸的透視線朝右邊消失點而來的時候，
畫得彎一點也是個好方法。

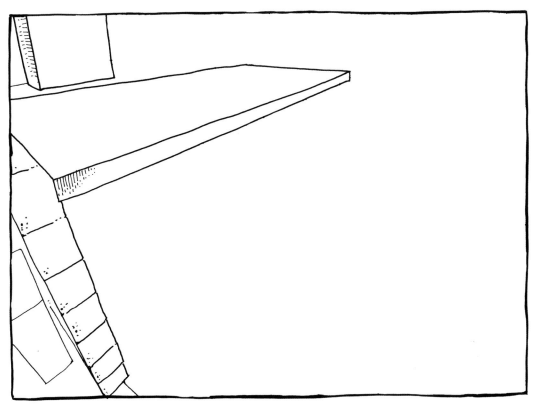

畫畫看吧？

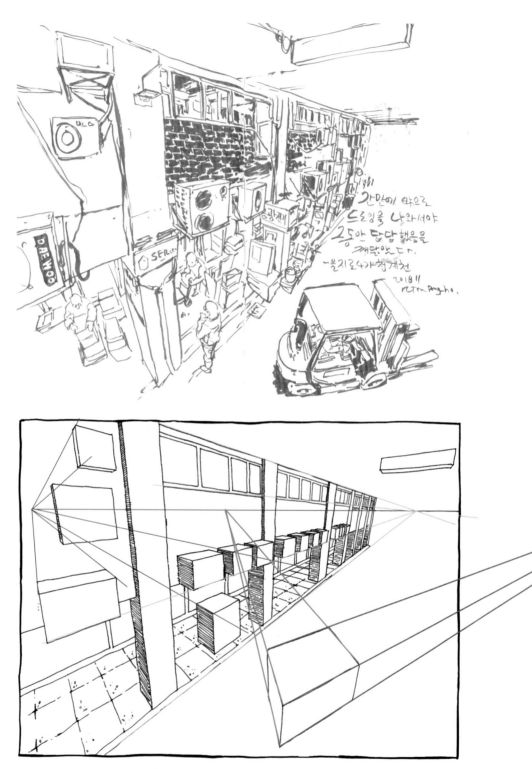

就算沒有跟其他物體平行，堆高機也是被放在地面上，
所以消失點一定要落在地平線上。

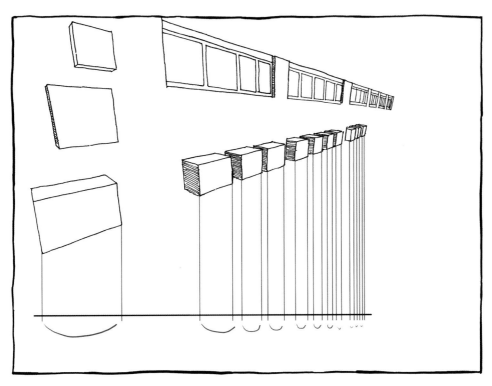

請確認看看冷氣室外機或窗戶的面
積是否變窄了。這個部分是重點喔。

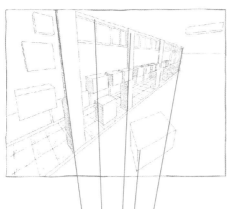

使用廣角透視時,要對準垂直線的消失點,
所以需要格外留意。

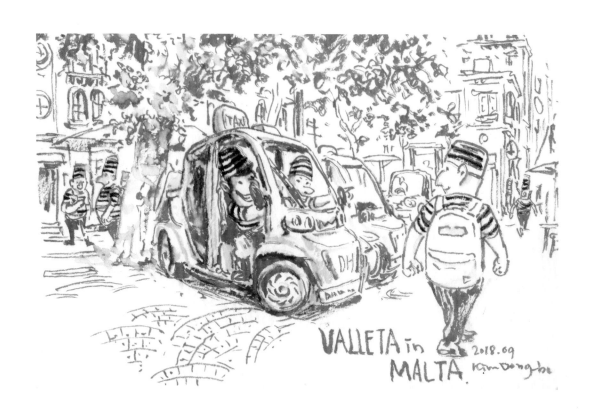

這是在兩點透視圖中加入廣角透視效果的畫作。
我們來分析看看繪畫過程吧？

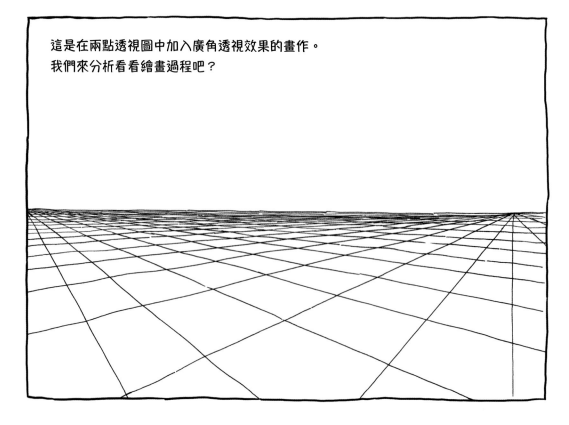

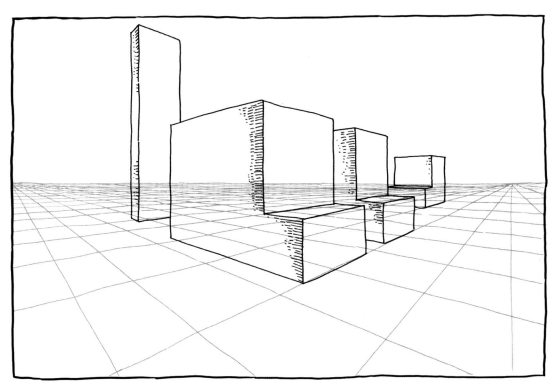

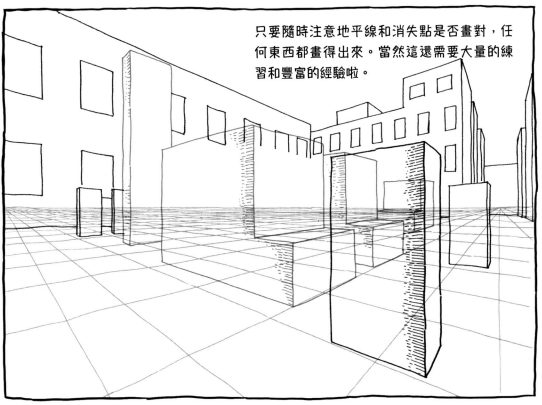

只要隨時注意地平線和消失點是否畫對,任何東西都畫得出來。當然這還需要大量的練習和豐富的經驗啦。

到目前為止，我們學習了大量的繪圖知識。雖然需要留意的地方不只一兩處，但是慢慢逐一學習的話，一定可以畫出非常自然的空間。現在差不多該說明另一個必須了解清楚的概念了。雖然用文字說明起來有點棘手，但我們靜下心來一個一個探索吧。

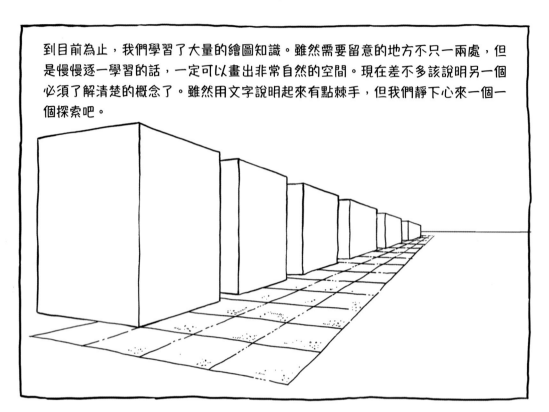

上圖的建築物大小很自然地縮小，消失點也落在水平線上。
絲毫不見錯誤或不自然的地方。但是仔細想想，從觀看視點到地平線為止的距離，大概有幾公里呢？一萬公里？一億公里？都不是，而是無限遠。也就是沒有盡頭。從觀看處到沒有盡頭的遙遠距離這之間只有五個建築物，這很不合理吧？

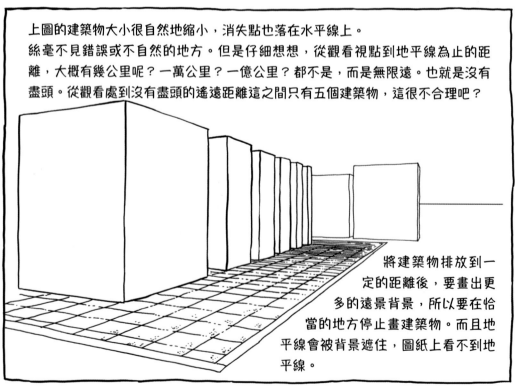

將建築物排放到一定的距離後，要畫出更多的遠景背景，所以要在恰當的地方停止畫建築物。而且地平線會被背景遮住，圖紙上看不到地平線。

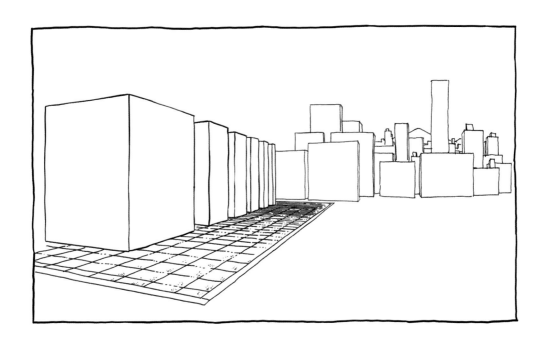

背景不斷往後延伸，對吧？

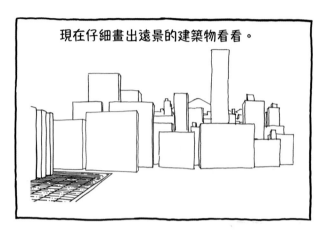

現在仔細畫出遠景的建築物看看。

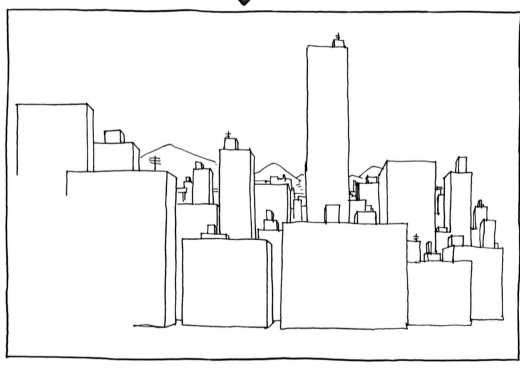

雖然可以看到前方建築物的透視線還是往消失點聚集，
但是愈後面的物體看起來愈扁平。

我再解釋一次視線高度的定義。嚴格來說，視點、視線高度和地平線（水平線）的含義不一樣。視線高度是從地面到眼睛為止的高度，地平線是指地面的盡頭。所有的繪畫和照片都能根據視線高度來解析，而地平線大部分都跟視線高度一致，所以我們不會特意區分這兩者的說法。

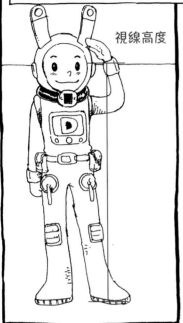

視線高度

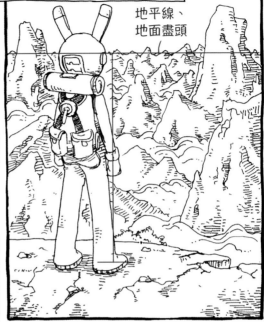

地平線、
地面盡頭

假設坐著的時候視線高度為80cm。如果後方的人物或物體也位於視線高度的位置，其高度就是80cm。拉得很遠的話，80cm這個高度會變得很矮，從某瞬間開始看起來與地平線重疊。所以視線高度＝地平線的假設是成立的。我在前面也提過了，消失點實際上也是並未匯集成一點的東西縮小到看起來像是一點的虛構邏輯。

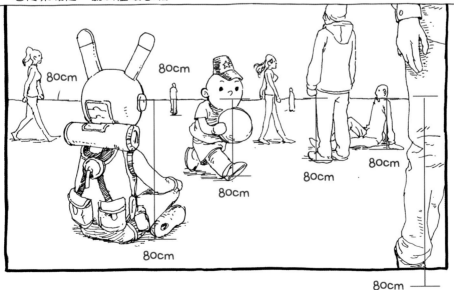

80cm

80cm

80cm

80cm

80cm

80cm

80cm

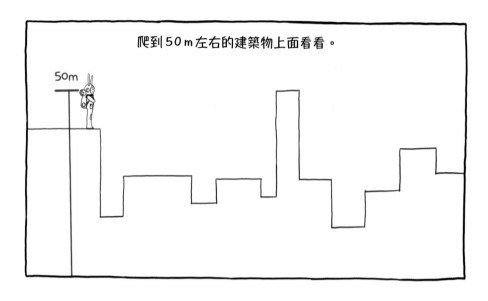

爬到50m左右的建築物上面看看。

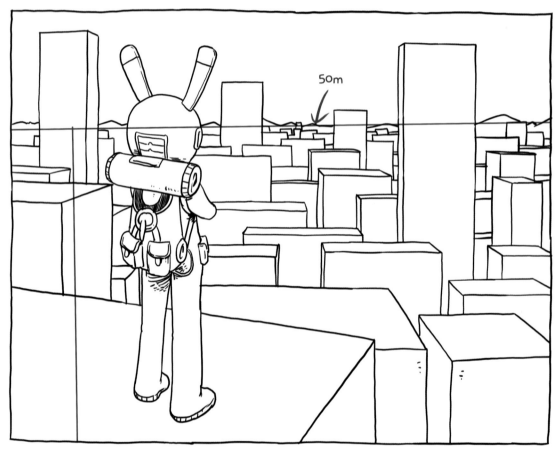

好,現在地平線的高度是50m。也就是說,高度在地平線之上的
4棟建築物比50m高,在地平線之下的建築物都比50m矮。

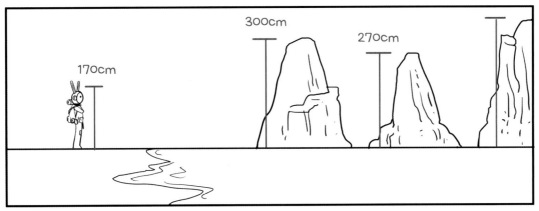

我們先設定好物體的大小。

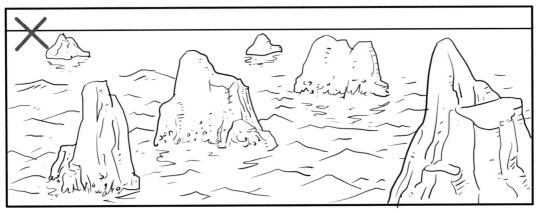

加了透視效果之後有些不自然，
是哪裡出錯了呢？

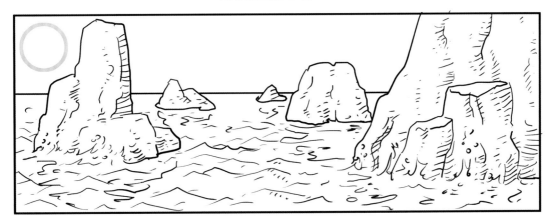

所有島嶼的大小都要在視線高度之上，
這樣畫才自然。

什麼是魚眼鏡頭？

魚眼指的是魚的眼珠。也就是說，從魚的視點來觀看時，水面上的空間是曲折的，看起來呈圓形，這種鏡頭因此誕生。

雖然有上述的說法……但是也有人說這是因為這種鏡頭跟魚眼一樣凸出，所以才會被稱為魚眼鏡頭。

名稱的由來好像不是很重要。經常使用魚眼鏡頭效果的透視法被稱為四點透視、五點透視，算是廣角透視的一種。更準確地來說，這是超廣角透視。

這是一般的視角。如果是兩點或三點透視的話，左右消失點的距離要抓得相當遠。

這是廣角鏡頭的視角。視野變得寬闊，消失點的間隔變得比較窄。

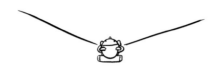

這是魚眼鏡頭。想成可以看見眼前的所有東西就可以了。就連腳趾頭都比眼睛還要靠前，所以也能看到。

如果問題在於一般視角和廣角透視要朝哪個方向看、角度要設定得窄一點或寬一點的話，

想成魚眼鏡頭（超廣角透視）旋轉了眼前上下左右的所有視點，把所有場景變成一個場景就可以了。

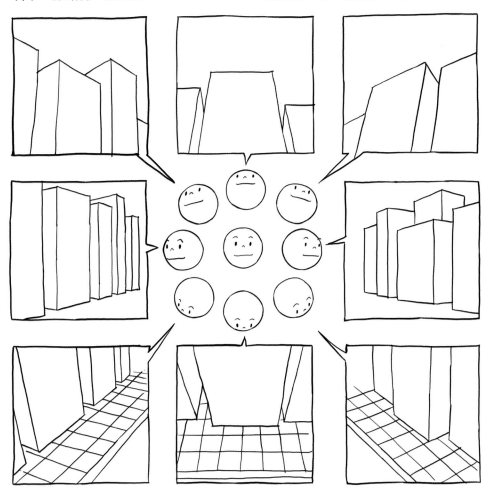

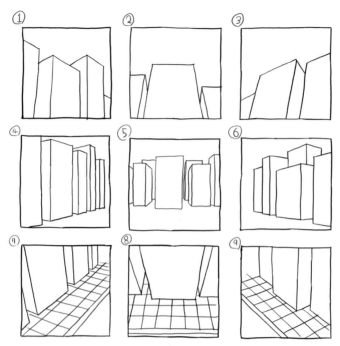

下圖合併了多個角度的圖像。

雖然為了方便，大致上被分成九個角度，但是其中有更多的角度存在。只有正中間的圖像是一點透視，圖2、4、6、8是兩點透視，圖1、3、7、9是三點透視。

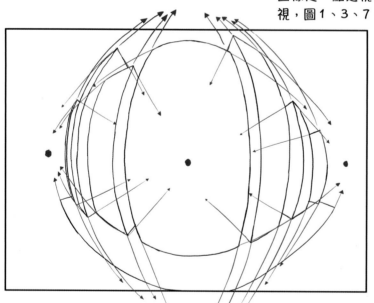

雖然是從正中央的位置（一點透視）觀看，但是頭也會向左右（兩點透視）和上下對角線（三點透視）轉動。

總而言之，中間有一個消失點，上下左右各有一個消失點，所以總共出現五個消失點。

換句話說，前面學過的一、兩點透視是為了方便才被創造出來
的透視法，與事實並不符合。為什麼？因為透視遠近法本身
表現的是從視點開始拉遠的距離感。除了自己眼前最接近的部
分，作畫時一切都要遠離自己。

離視線高度（視點）有多遠，就畫多窄。

中間的六面體上的紅點是最接近我的位置。
我將以這個紅點為基準表現出距離感。

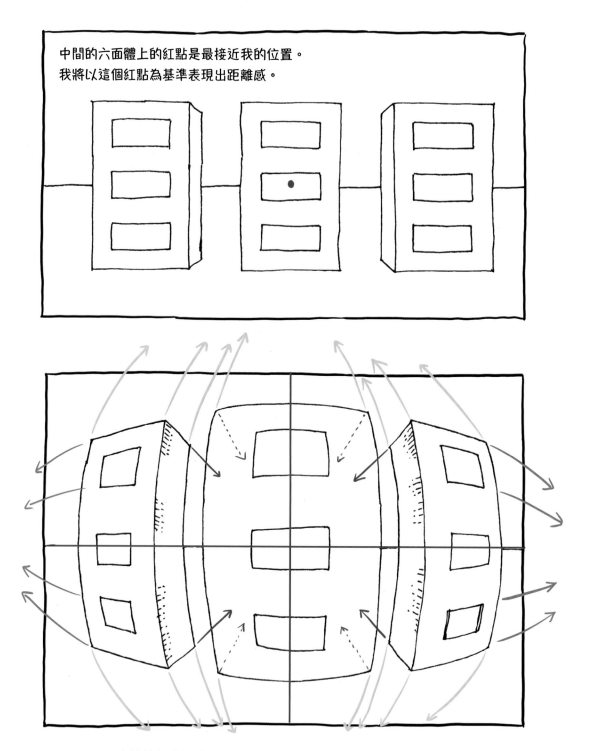

中間的部分往前凸出了，對吧？
相反地，除了中間以外的其他部分都變遠了。所以把其餘部分
想成是大小變小的話，可以增加自己的理解度。

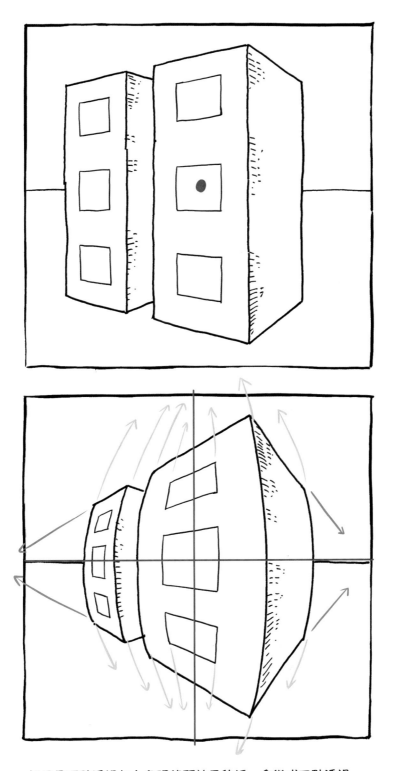

如果是兩點透視加上魚眼鏡頭效果的話，會變成四點透視。

這是位於佛羅倫斯的商店。

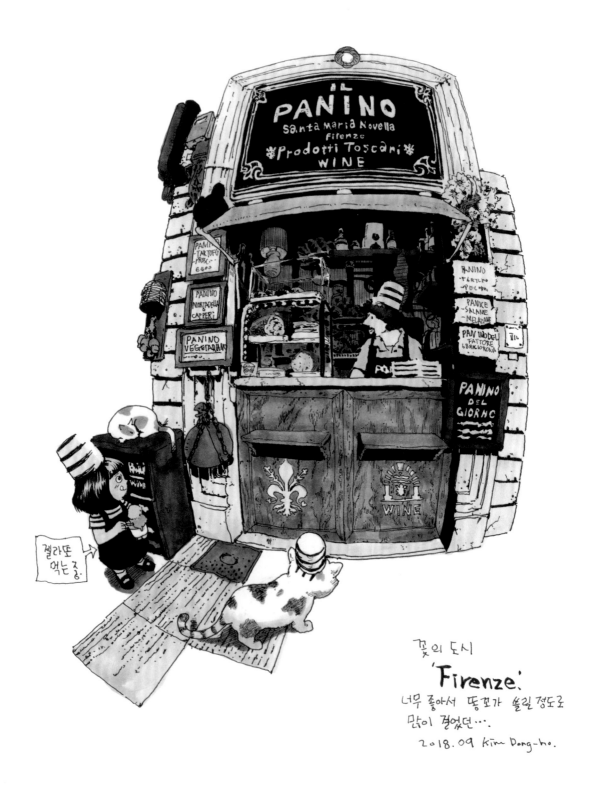

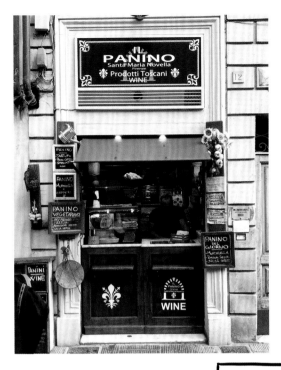

實際上長這樣。
該怎麼分析這張圖，把它變成五點透視呢？

我試著把它畫成圖形了。
你可以親自找找看五個消失點嗎？

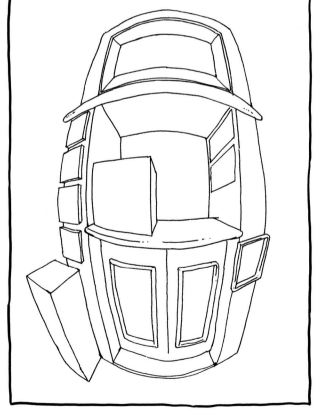

177

My Favorite
Restaurant.
Little pAPA.
In Hapjeong.
2016.02
KTM DongHo.

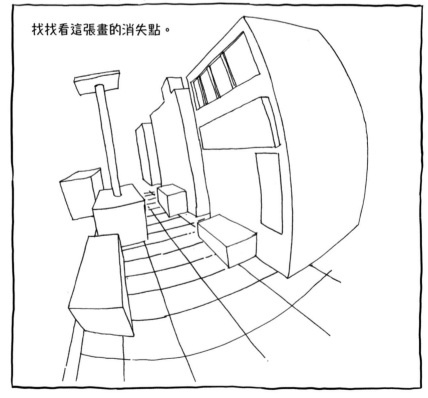

找找看這張畫的消失點。

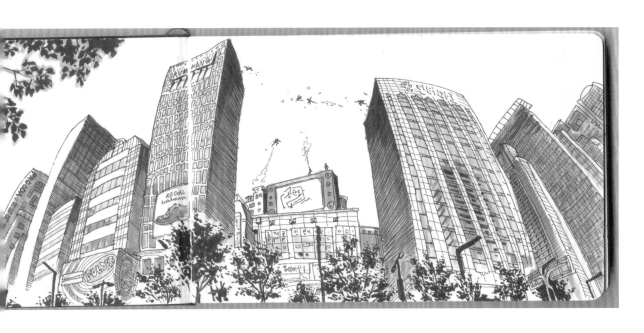

這張也是只畫了局部的五點透視。
請你找找看消失點。

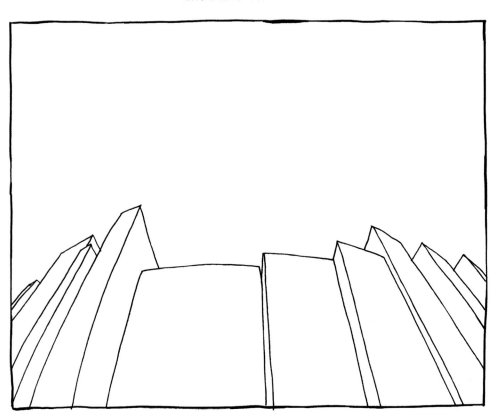

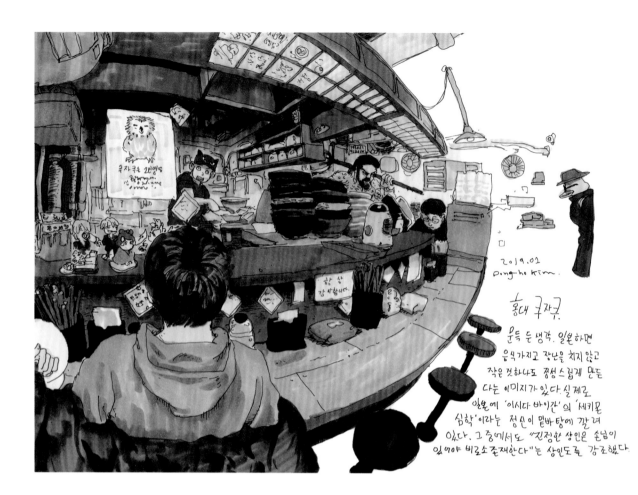

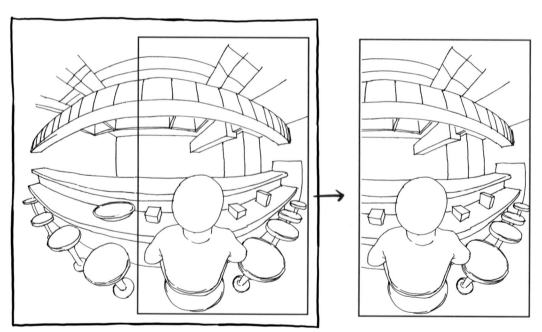

局部的五點透視是指只畫了整個畫面的一部分。

～ MEMO　畫畫看！

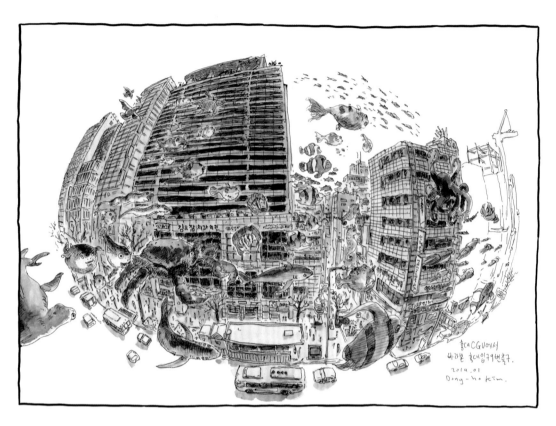

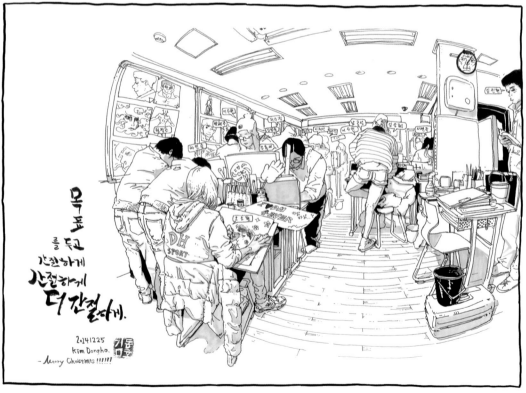

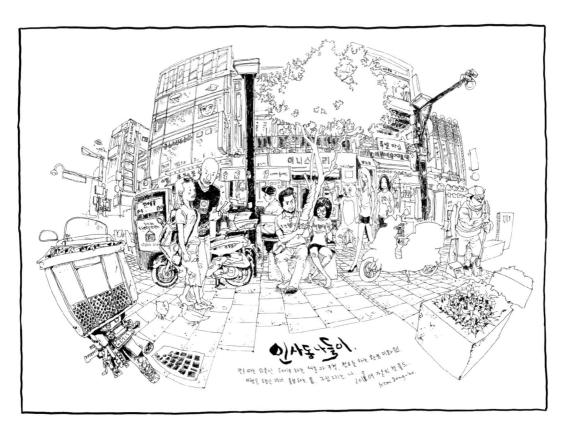

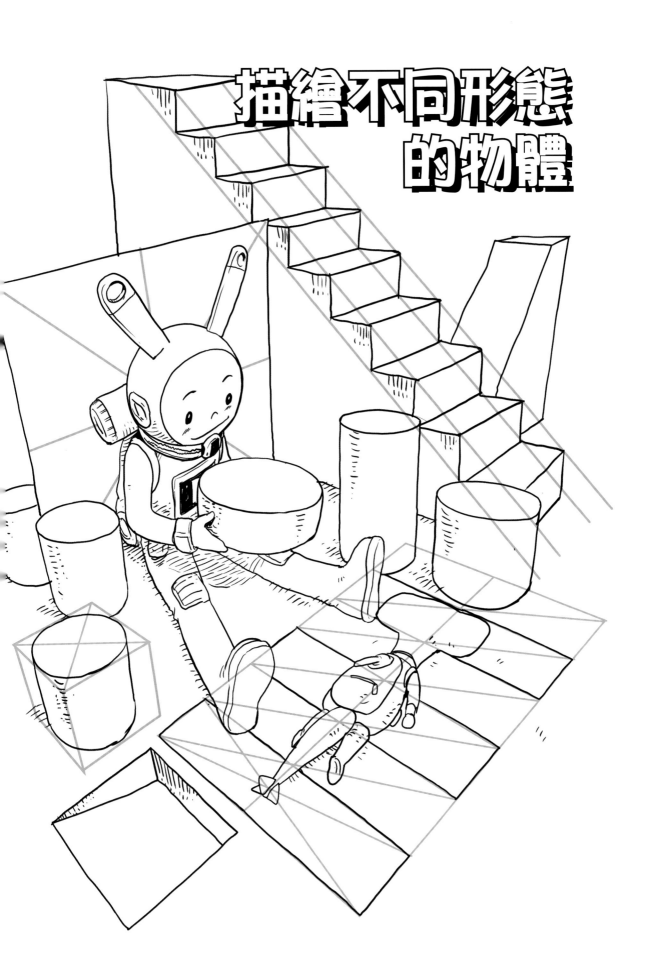

描繪不同形態
的物體

我用魚眼鏡頭效果畫了六面體。
現在來說明我是怎麼設定輔助線的。

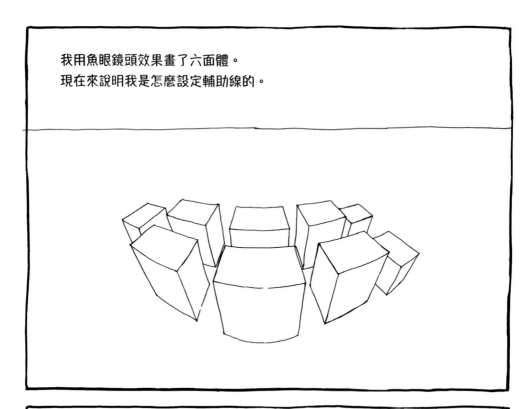

跟畫一點透視的時候一樣，要先讓透視線朝中間聚集成一個點。

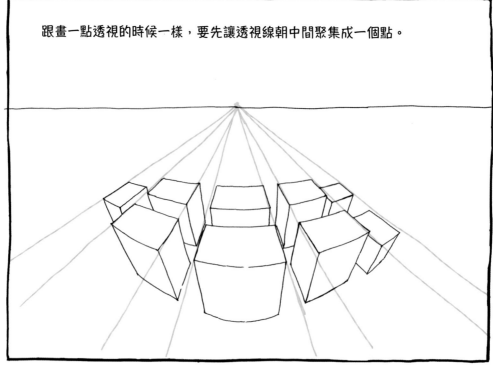

朝兩側聚集。

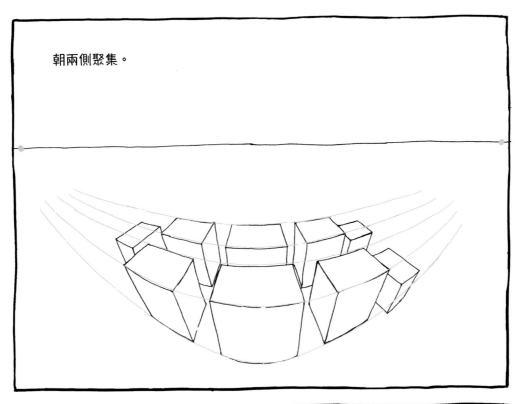

也要往下方聚集。
左右消失點的間距和上下消失點的間距要一樣。

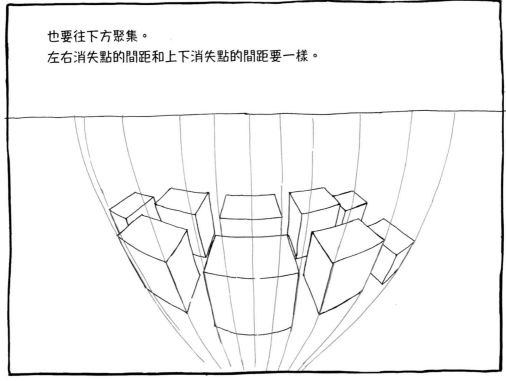

這次我們來看看不同角度的六面體吧？

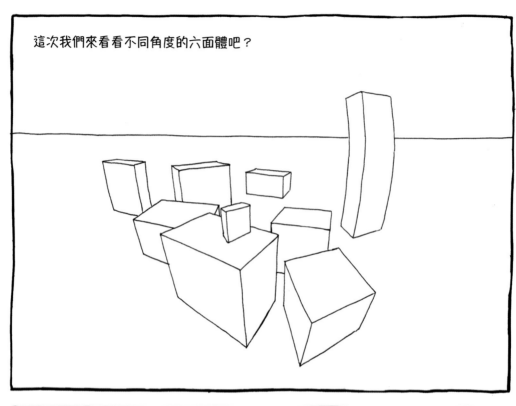

角度太多了，我們分開確認各角度的消失點吧。

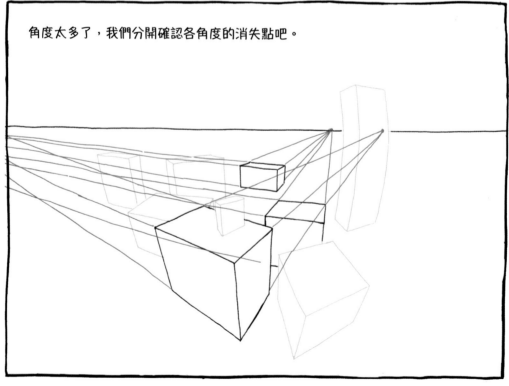

先找出消失點位於中間的六面體的透視線。

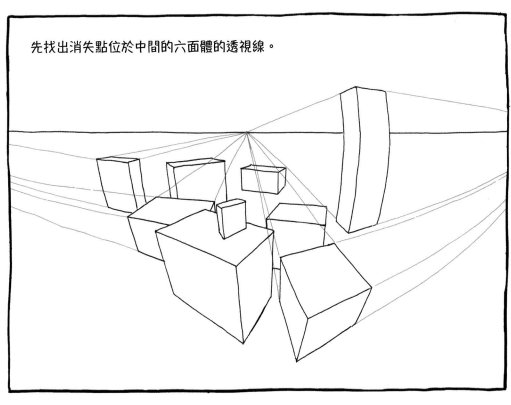

請找出剩餘兩個和垂直線的上下消失點。
左右的消失點都落在視線高度線上，你看
到了嗎？

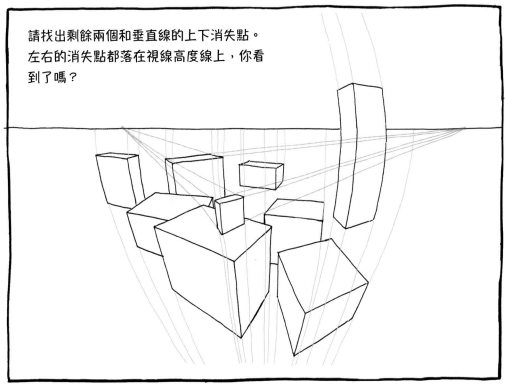

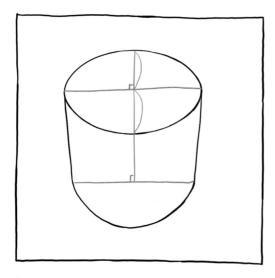

這是從有點上面的角度觀看的圓柱，

請確認它是不是橢圓形且長軸和短軸形成直角。

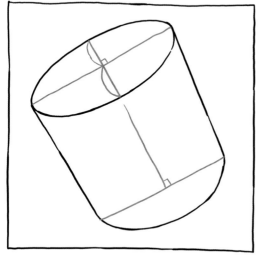

稍微轉個角度。雖然橢圓形變的有點扁，但是長短軸依然形成直角，對吧？

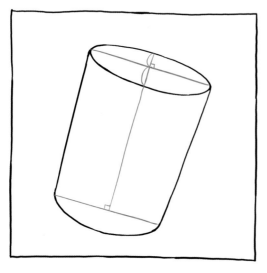

再轉一點點。橢圓形變得更薄了，就像是從側面觀看的，對吧？請多加練習繪畫各種角度的物體。

我畫了多個圓柱。
愈往旁邊的圓柱，其長軸愈彎向外面，你看到了嗎？

找找看透視線朝中間和上下聚集而成的點。
請仔細想想近處的橢圓形面積和遠處的橢圓形面積的差異。

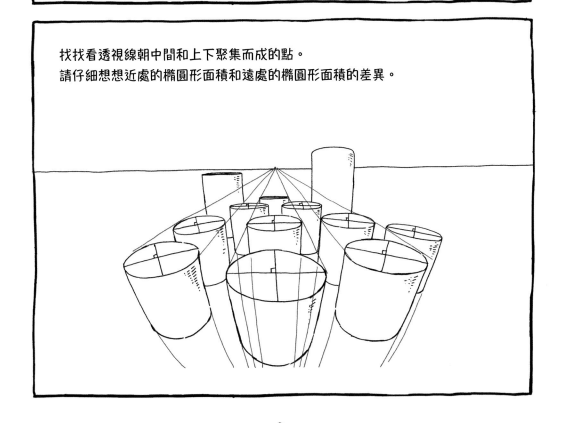

桌子上有各種形態的物體。
角度和形態都不一樣，對吧？

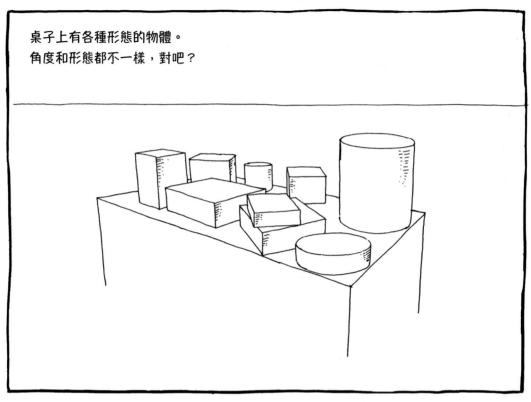

請畫出延長線，讓消失點落在地平線上。

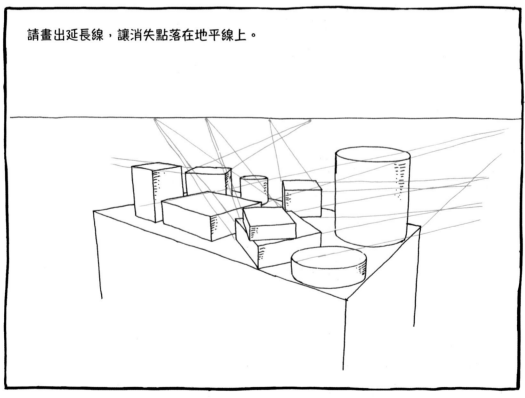

～ MEMO 畫畫看！

到目前為止，我們學習並練習了如何設定
看起來自然的整體框架。
尤其是我經常強調面積會變窄這個部分。
那麼，現在要了解的是該怎麼讓面積變
窄、要變窄多少。

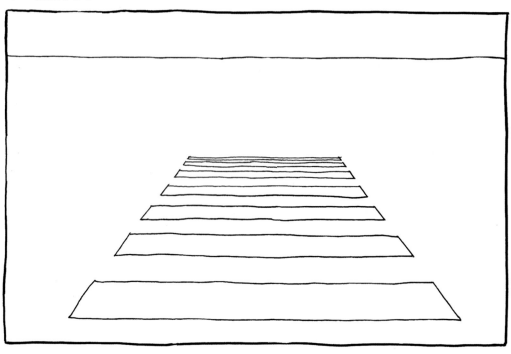

首先，請根據消失點畫出長長的三角形。

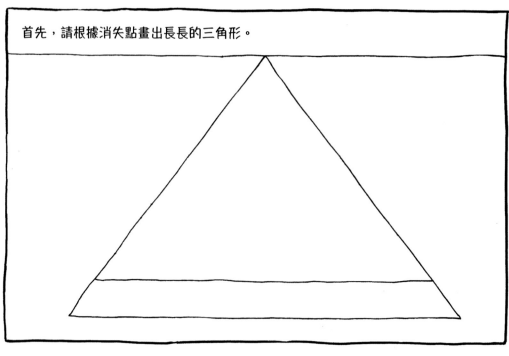

在四邊形內畫兩條交叉的斜線後，就會出現中心點。
請找出中心線。

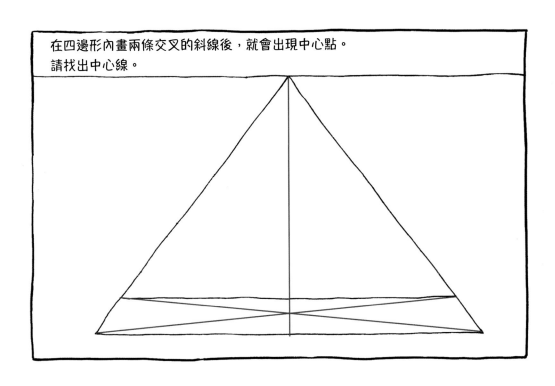

先畫超過第一個四邊形框框的線，再畫一條水平線的話，就會出現下一個四邊形。

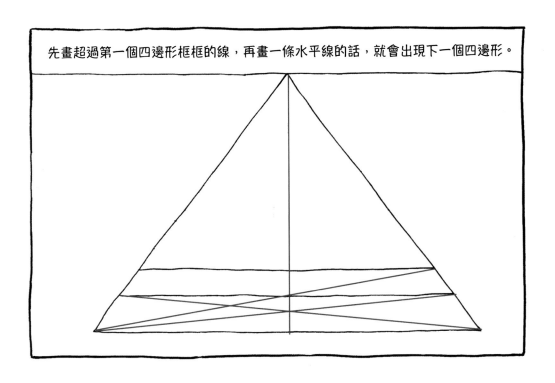

以同樣的方式先畫斜線，再畫水平線。
那就會出現第三格。

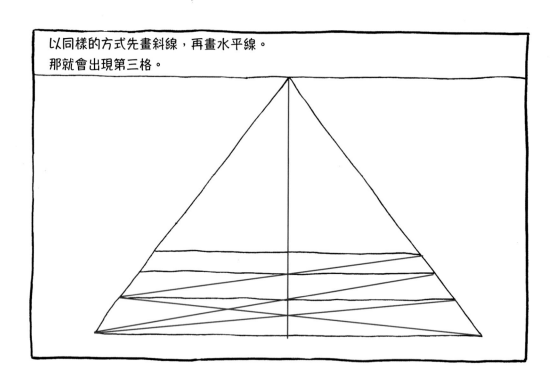

一直畫下去。不要畫到視線高度盡頭，請在適當的地方停筆。

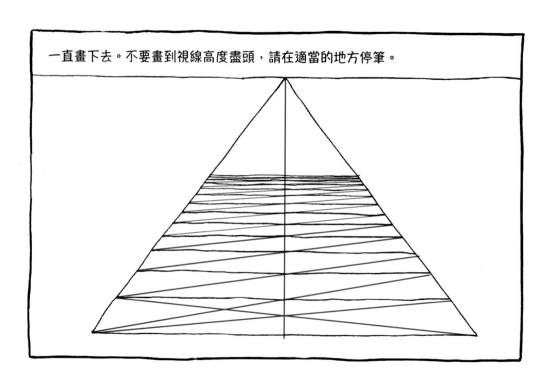

請擦掉紅色的輔助線。

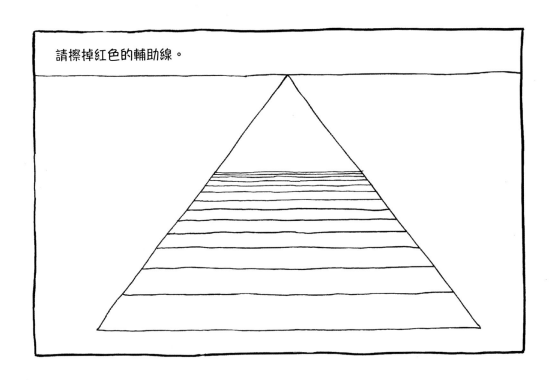

接著每隔一格就擦掉一格，自然而然變小的斑馬線就完成了。

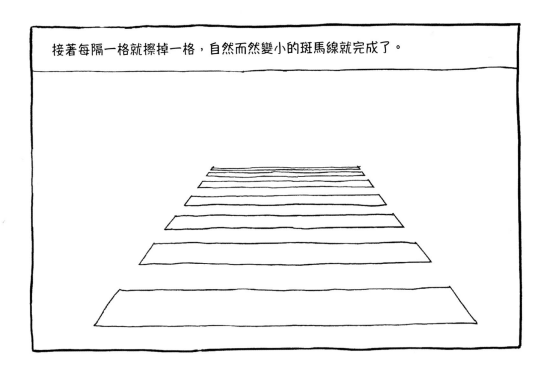

這次來畫畫看以兩點透視觀看的斑馬線吧？

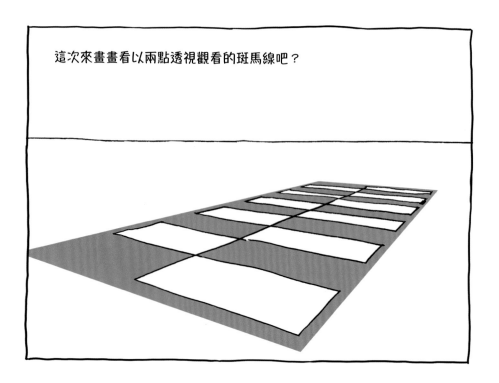

請先畫一個符合兩點透視規則的四邊形。
一邊的消失點比較遠，另一邊的消失點比較近。

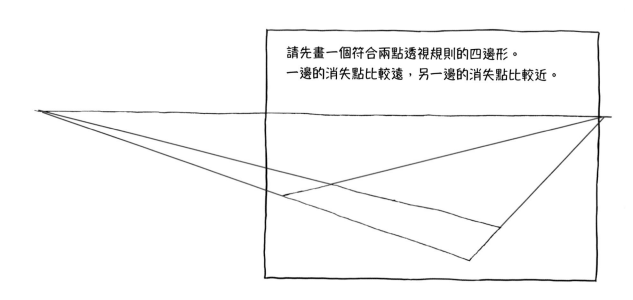

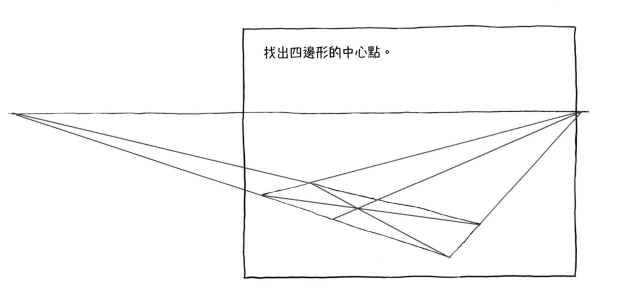

找出四邊形的中心點。

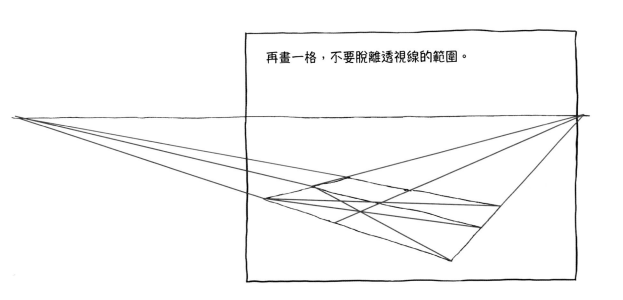

再畫一格,不要脫離透視線的範圍。

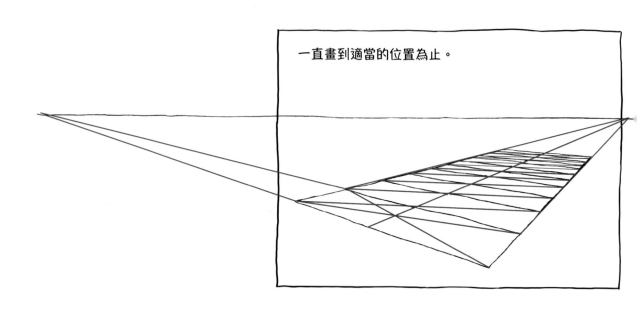

一直畫到適當的位置為止。

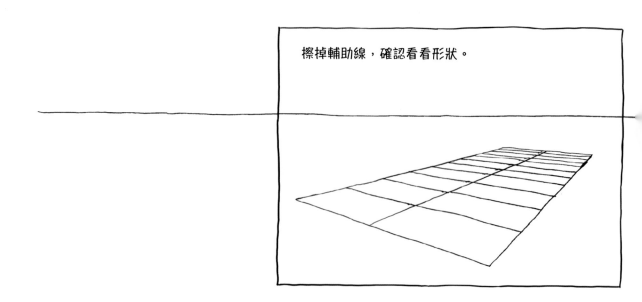

擦掉輔助線,確認看看形狀。

每隔一格交叉擦掉之後，看起來很像斑馬線吧？
可是格子之間太接近了，看起來不像真的斑馬線，
所以要調整大小，留好間距。

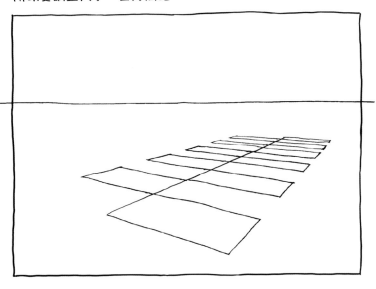

**鏘鏘!!** 這是用這個方式畫好的圖畫。要多加應用原理，
練習創作，才能記住吸收成自己的東西喔。

這次要畫的是圓形。
跟著我畫畫看吧！

① 雖然準確度可能會降低，但是我們先簡單地畫畫看。

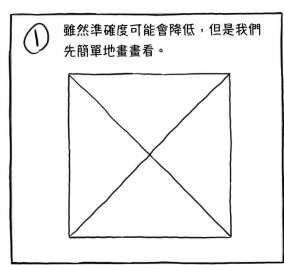

① 我們要在使用透視效果的四邊形上畫一個圓。

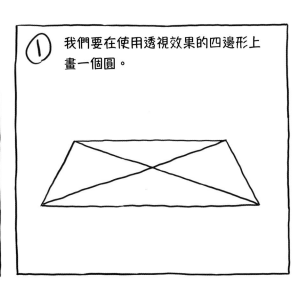

② 按照紅點畫一個圓。

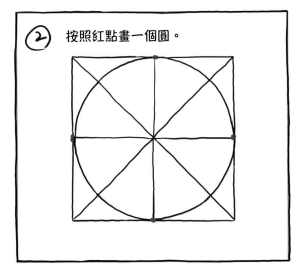

② 有透視效果的話，圓形一定會變成橢圓形。

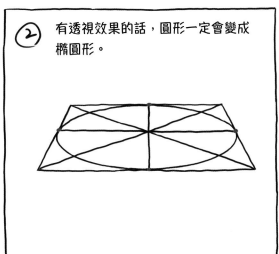

③ 請練習畫出上下左右比例恰當的圓。

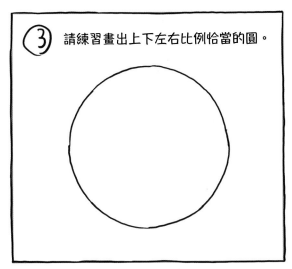

③ 請畫出對稱的圓形。此時圓形的中心要稍微靠後。

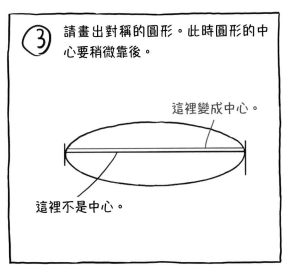

這裡變成中心。

這裡不是中心。

① 這是從上方俯瞰的
高角度四邊形。

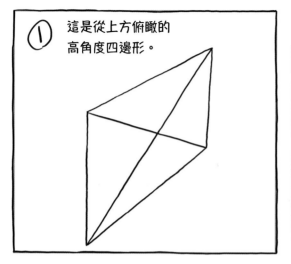

① 這是從下方仰望的低角度四邊形。

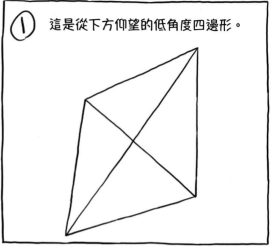

②

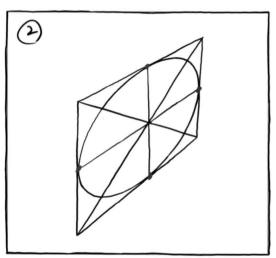

②

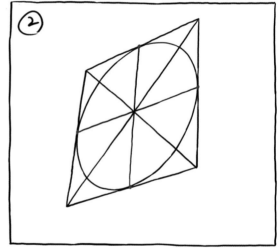

③ 這個圓的形態一直都是橢圓形。

③ 果然出現橢圓形了。

① 畫出輪胎形狀的圓柱。

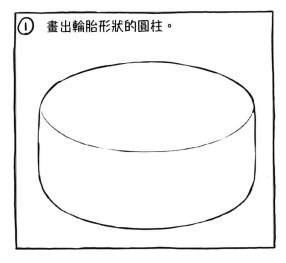

② 在中間畫一個小圓。
這時要對準中心來畫。

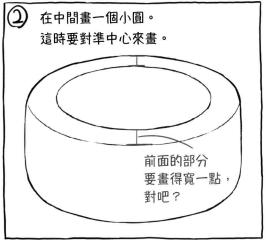

前面的部分
要畫得寬一點，
對吧？

③ 畫出深度。

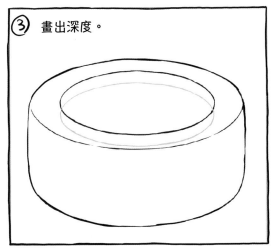

④

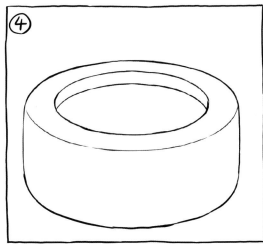

⑤ 增添細節。

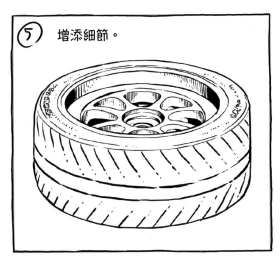

⑥

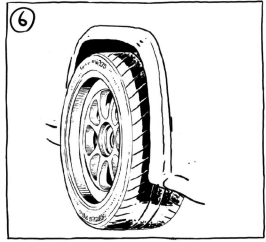

201906
Kim Dong-ho.

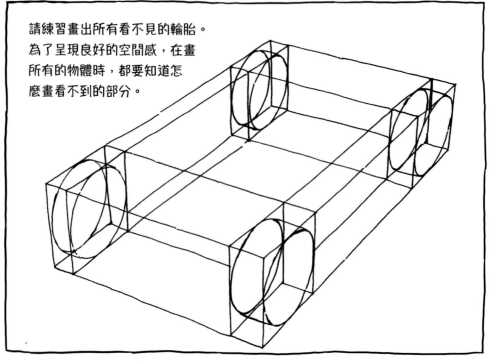

請練習畫出所有看不見的輪胎。
為了呈現良好的空間感,在畫
所有的物體時,都要知道怎
麼畫看不到的部分。

這張畫哪裡看起來不自然呢？
葉子板的部分看起來很擠。這是因為車輪畫得太大，
所以車子看起來寸步難行，給人一種沉悶的感覺。

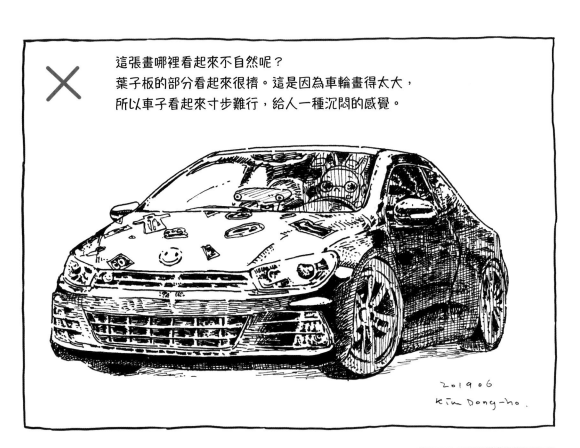

這張畫哪裡看起來不自然呢？
葉子板的部分看起來很擠。這是因為車輪畫得太大，

構圖看起來穩定一點了嗎？
畫任何物體的時候，都要掌握住物體的結構，將其表現出來。

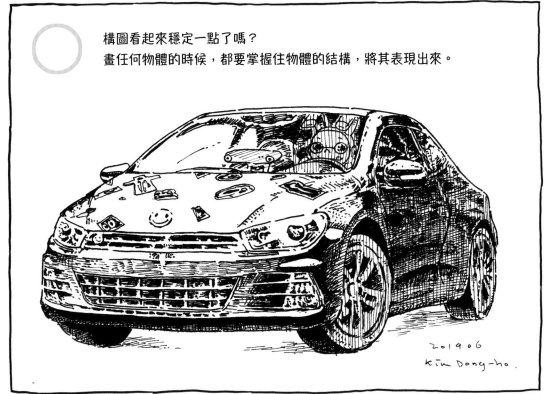

✕ 畫機車車輪的時候也是一樣。
這個部分看似簡單，但是實際
畫的時候，很容易出錯。

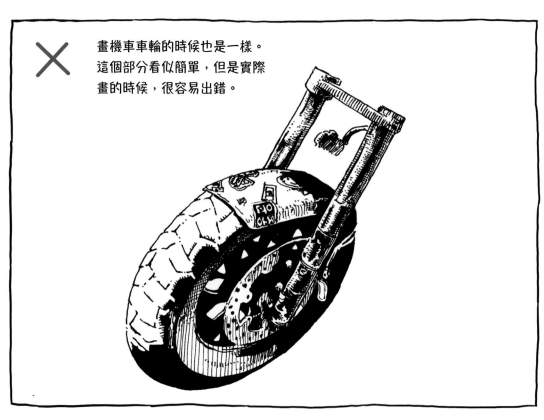

○ 連陰影都畫對，
才會更有空間感，對吧？

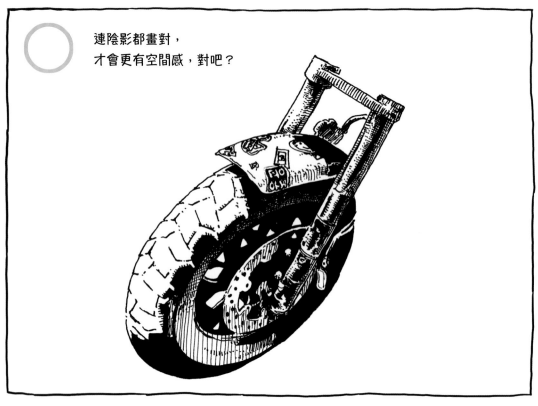

這是威尼斯的窗戶。請善用畫圓的技巧畫畫看。

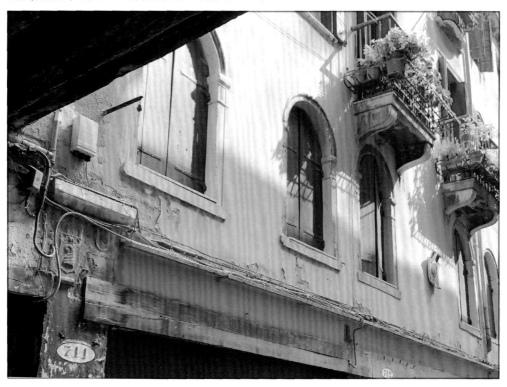

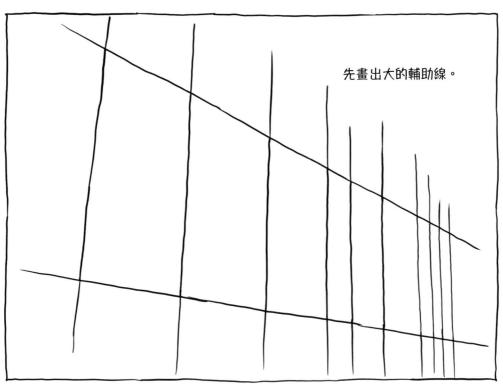

先畫出大的輔助線。

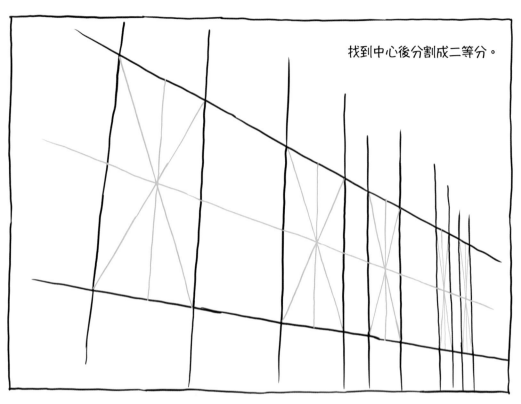

找到中心後分割成二等分。

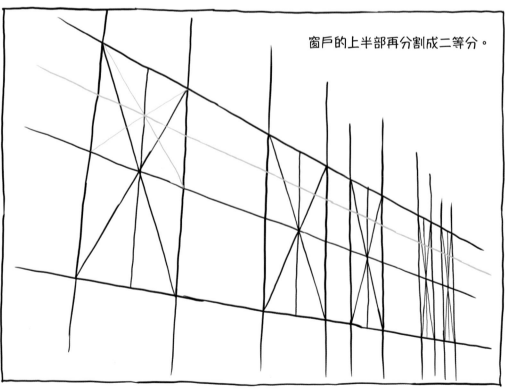

窗戶的上半部再分割成二等分。

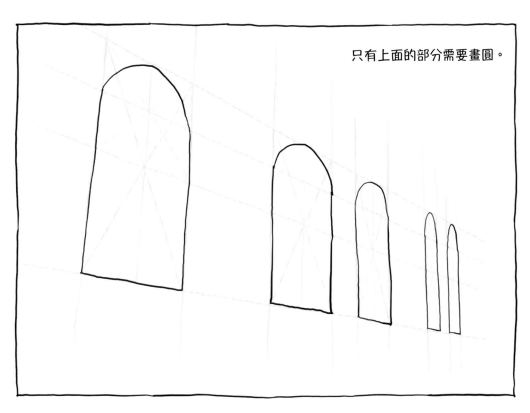

只有上面的部分需要畫圓。

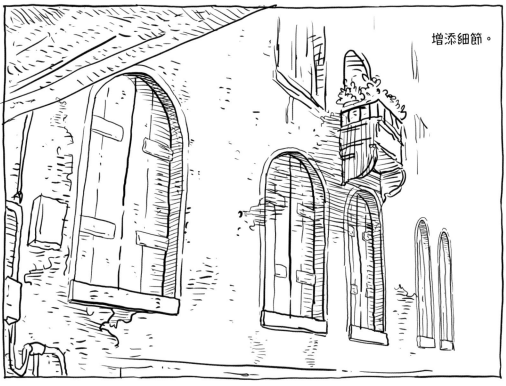

增添細節。

# 三等分切割法

現在我們要畫三道窗戶。請先設定好窗框大小，然後尋找中心。

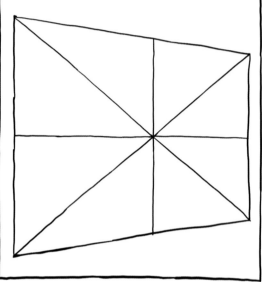

在分割出來的格子裡畫斜線。

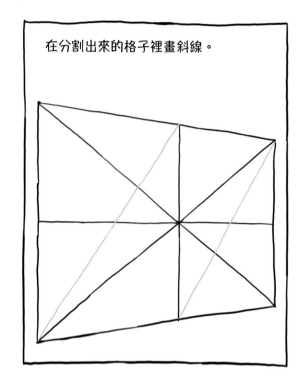

在出現交叉點的部分再畫一條線的話，就會變成等比的三等分。

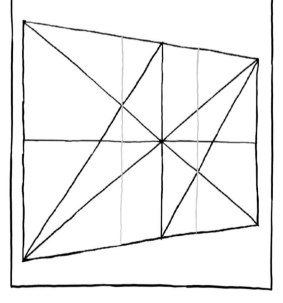

窗戶畫好了。

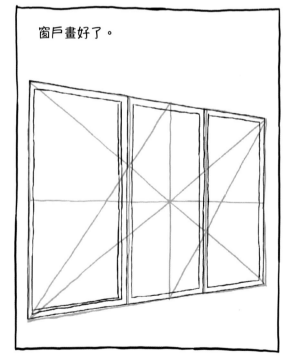

# 三等分切割法的使用範例

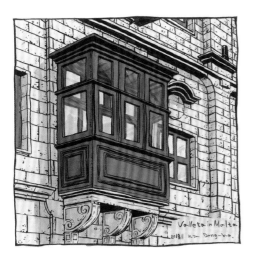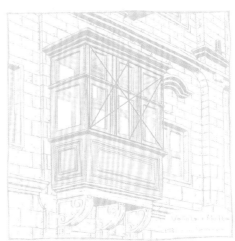

這是按照前面學到的內容所畫的窗戶。

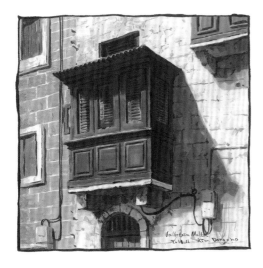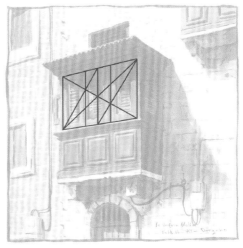

光是知道二等分、三等分切割法，
可以應用的地方就很多了，對吧？

～ MEMO　畫畫看！

# 描繪坡地

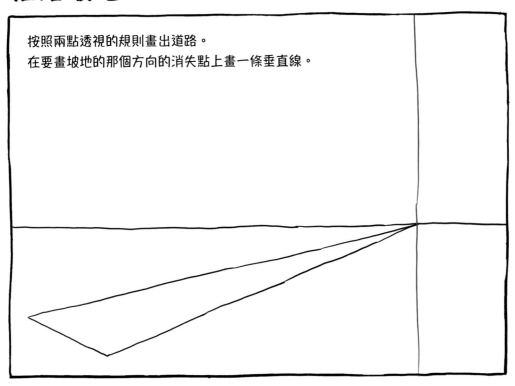

按照兩點透視的規則畫出道路。
在要畫坡地的那個方向的消失點上畫一條垂直線。

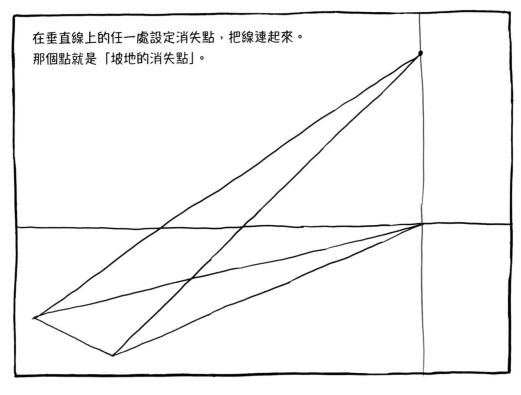

在垂直線上的任一處設定消失點，把線連起來。
那個點就是「坡地的消失點」。

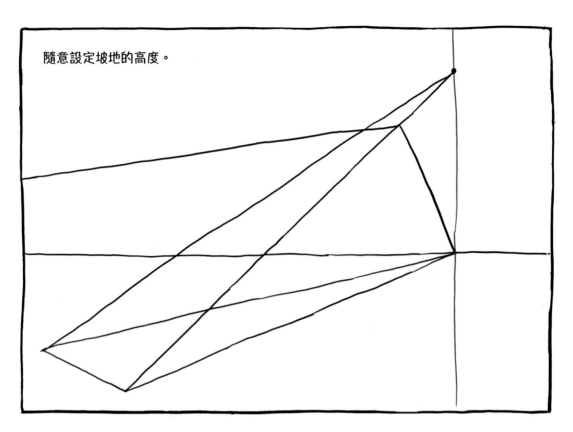

隨意設定坡地的高度。

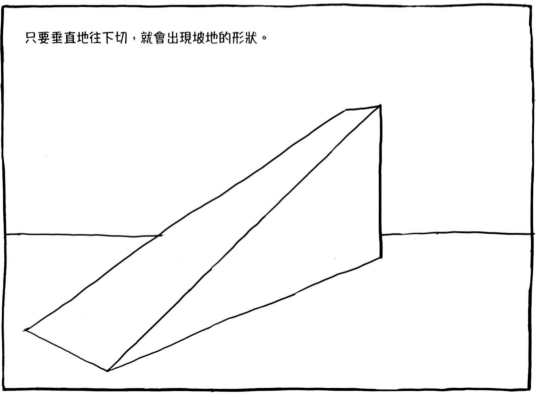

只要垂直地往下切,就會出現坡地的形狀。

這次用一點透視一模一樣地畫畫看。

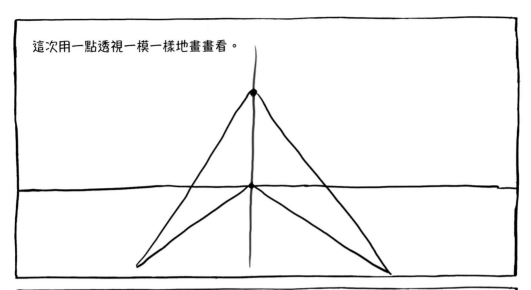

在中間橫切成一半。
這是為了畫出蜿蜒的山坡。
從橫切處左右的兩個點分別往
原本的視線高度畫線。

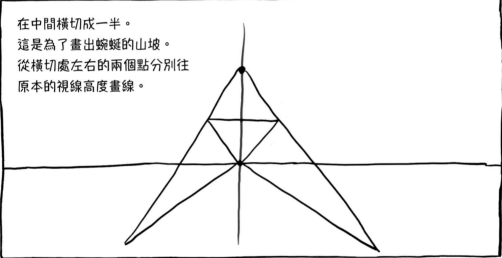

並停在恰當的位置。

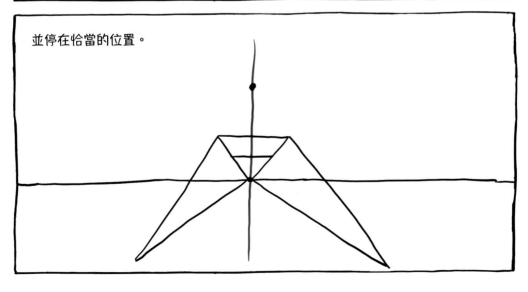

設定下一個坡地的消失點，
然後畫線。

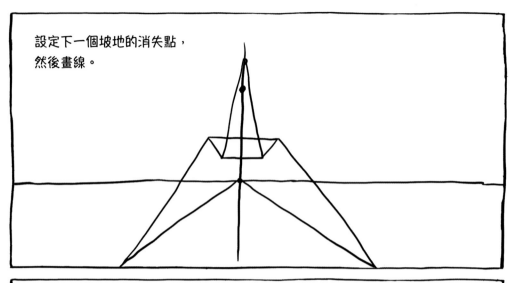

畫出坡地蜿蜒的地方和結束的部分。

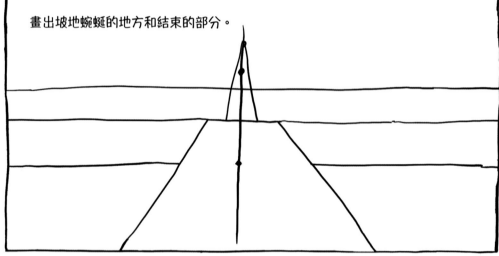

鏘鏘～！怎麼樣？
有坡地的空間也不難畫吧？

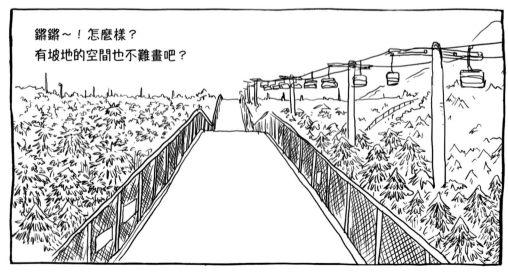

# 描繪階梯

① 找到六面體裡面的中心，並畫出可以形成階梯形狀的對角線。

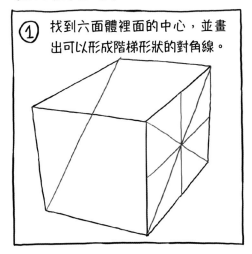

② 再次分割可視的那面的四邊形。

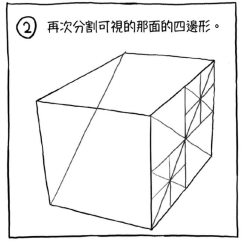

③ 畫一個階梯。

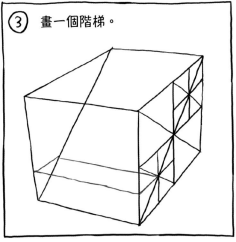

④ 根據輔助線再畫一個。

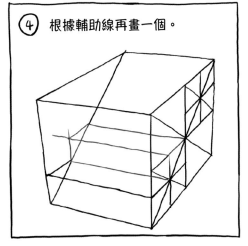

⑤ 一直根據輔助線畫下去。

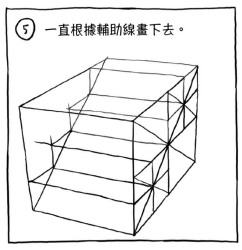

⑥ 很簡單吧？

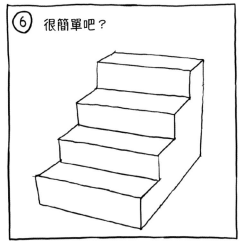

# 描繪階梯

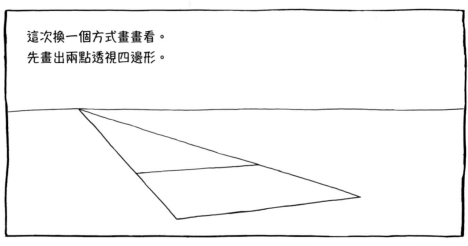

這次換一個方式畫畫看。
先畫出兩點透視四邊形。

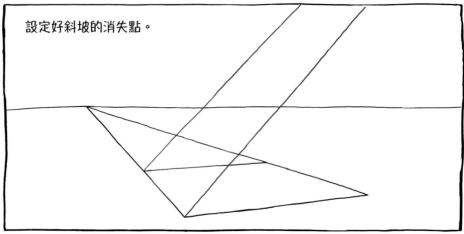

設定好斜坡的消失點。

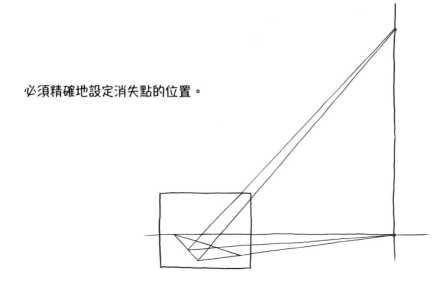

必須精確地設定消失點的位置。

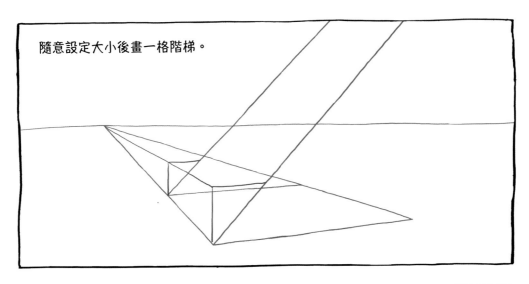

隨意設定大小後畫一格階梯。

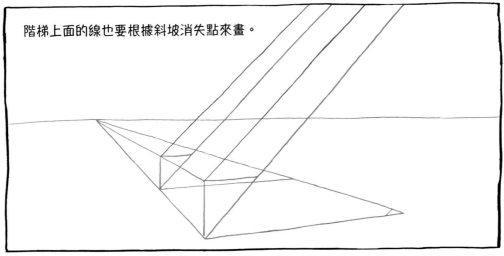

階梯上面的線也要根據斜坡消失點來畫。

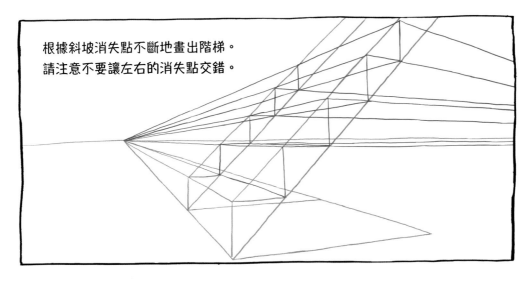

根據斜坡消失點不斷地畫出階梯。
請注意不要讓左右的消失點交錯。

怎麼樣？輔助線擦乾淨之後，出現階梯了吧？
之後也要不斷練習，以防忘記怎麼畫。

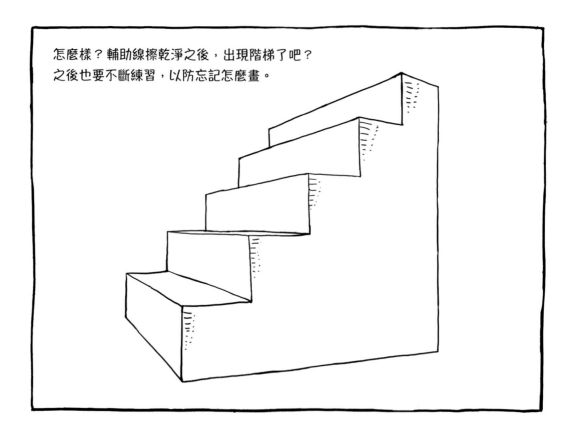

我用階梯和坡地畫了這幅插畫。
請繼續練習尋找視線高度、消失點和坡地消失點。

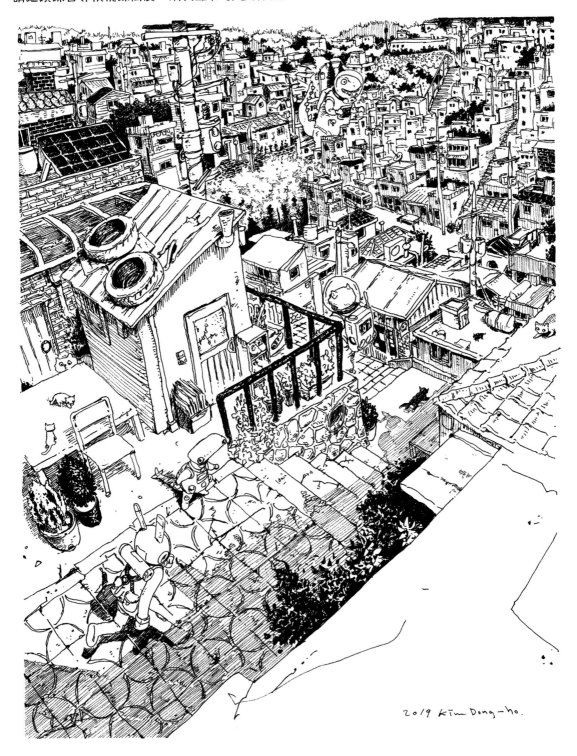

2019 Kim Dong-ho.

尋找視線高度和左右的消失點。

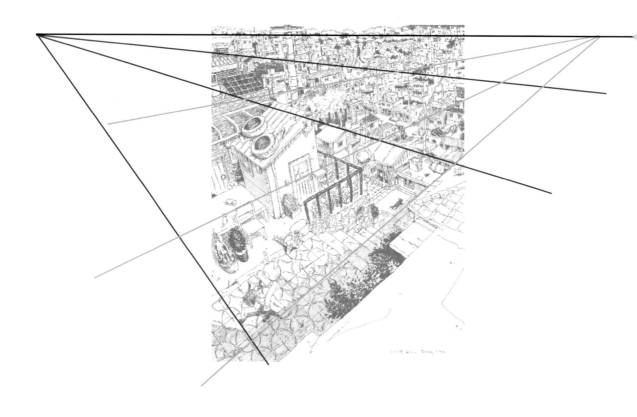

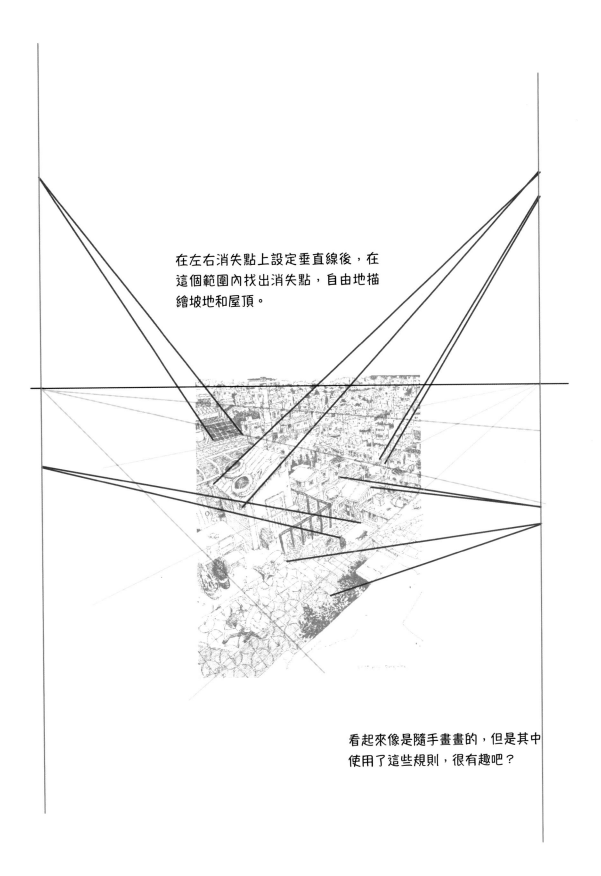

在左右消失點上設定垂直線後，在
這個範圍內找出消失點，自由地描
繪坡地和屋頂。

看起來像是隨手畫畫的，但是其中
使用了這些規則，很有趣吧？

## 〜 EPILOGUE

我總是提心吊膽地想我是否按照順序解釋清楚了、
教學的開始與結束會不會沒頭沒腦的、就這樣出版也沒關係嗎？
但是，我並不後悔。我目前感到很滿意，而且我想觀察這個過程看看。
我會看到需要多加磨礪的部分，在反省之後，我的思考和行為將會進入下一個階段。
比起書裡的內容，我更想以有建設性的敘事結尾。
前陣子我到我的老師「繪畫之神」金政基作家的工作室，看到他在教學的模樣。
平常他都是用畫作來解釋，而不是用說的，所以我一直在觀察他會畫出怎樣的畫。
但是出乎我的預料，他說了很多自己的事。
他強調說雖然大家都稱他為天才啦、神啦，也算有才華，但是他畫了數不清的畫。
當自己對某個領域產生興趣時，就會不斷地一邊畫畫，一邊理解結構，克服難題。
又對另一個領域產生興趣的話，自己便能夠應用先前累積的知識更輕鬆地畫畫。
再加上不斷地練習，自然而然就走到現在這個位置了。他又說雖然看過很多天賦異稟的人，
但是才華能發揮作用的時間最多只到學生時期，此後能做的唯有努力。
雖是老生常談，但是我認為特定領域裡的頂尖人士說出的話都一樣是有原因的。
老師的一席話激發了我許多靈感，
我也從中獲得慰藉，我所思所行的路是對的。
而且，我也對未來該怎麼做產生了信心。
雖然努力不是一切，但是有志者事竟成，
這樣的人不會找藉口，而是會尋找方法。

必須做好才行。

我認為堅持不懈地努力，
專心研究自己關心的領域，
一定能找到屬於自己的故事，
屆時方能體會到人生的喜悅。

加油！祝各位幸福!!!

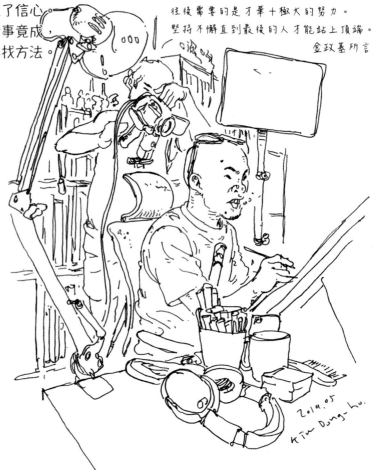

才華在學生時期的時候還行得通。
往後需要的是才華＋極大的努力。
堅持不懈直到最後的人才能站上頂端。
金政基所言

2019.05
Kim Dong-hu.

# 空間透視繪圖教室

出　　　版／楓書坊文化出版社
地　　　址／新北市板橋區信義路163巷3號10樓
郵 政 劃 撥／19907596　楓書坊文化出版社
網　　　址／www.maplebook.com.tw
電　　　話／02-2957-6096
傳　　　真／02-2957-6435
作　　　者／金銅鎬
翻　　　譯／林芳如
責 任 編 輯／王綺
內 文 排 版／謝政龍
港 澳 經 銷／泛華發行代理有限公司
定　　　價／480元
出 版 日 期／2020年9月

國家圖書館出版品預行編目資料

空間透視繪圖教室 / 金銅鎬作；林芳如譯.
-- 初版. -- 新北市：楓書坊文化,
2020.09　面；　公分

ISBN 978-986-377-617-8（平裝）

1. 室內設計 2. 空間設計 3. 透視學

967　　　　　　　　　109009587